开始 写歌

后浪

花城出版社
中国·广州

[美]安德莉亚·斯托尔佩　詹·斯托尔佩　著
Andrea Stolpe & Jan Stolpe

孟乡　译

图书在版编目（CIP）数据

开始写歌 / （美）安德莉亚·斯托尔佩，（美）詹·斯托尔佩著；孟乡译 . — 广州：花城出版社，2024.5（2024.6 重印）

ISBN 978-7-5749-0186-5

Ⅰ . ①开… Ⅱ . ①安… ②詹… ③孟… Ⅲ . ①通俗音乐—英文 Ⅳ . ① J60

中国国家版本馆 CIP 数据核字 (2024) 第 050810 号

Beginning Songwriting: Writing Your Own Lyrics, Melodies, and Chords
by Andrea Stolpe with Jan Stolpe
Copyright © 2015 Berklee Press
This edition arranged with Hal Leonard Performing Arts Publishing Group
Through Big Apple Agency, Inc., Labuan, Malaysia.
Simplified Chinese edition copyright © 2024 Ginkgo (Shanghai) Book Co., Ltd.
All rights reserved.

本书中文简体版版权归属于银杏树下（上海）图书有限责任公司。

著作权合同登记号：图字：19-2023-345 号

出 版 人：张 懿
出版统筹：吴兴元
责任编辑：徐 治 王歆月
特约编辑：雷淑容
责任校对：卢凯婷
技术编辑：林佳莹
装帧制造：墨白空间·杨 阳

书　　名	开始写歌
	KAISHI XIEGE
出　　版	花城出版社
	（广州市环市东路水荫路 11 号）
发　　行	后浪出版咨询（北京）有限责任公司
经　　销	全国新华书店
印　　刷	天津雅图印刷有限公司
	（天津市宝坻节能环保工业区宝富道 20 号 Z2 号）
开　　本	690 毫米 ×960 毫米　16 开
印　　张	11.5　2 插页
字　　数	150,000 字
版　　次	2024 年 5 月第 1 版　2024 年 6 月第 2 次印刷
定　　价	48.00 元

目 录

致 谢

在我的歌曲创作生涯中，我有幸受到几位杰出前辈的教诲，尤其是帕特·帕蒂森（Pat Pattison）和吉米·卡库里斯（Jimmy Kachulis）的创作理念始终贯穿于本书中，是这些独特的想法让我萌生了写作本书的念头，为本书打下了坚实的基础。

非常感谢伯克利出版社的编辑乔纳森·费斯特（Jonathan Feist）为本书所付出的努力，他本身就是一位成就卓著的作家、作曲家和教育家。

感谢无论来自网络课堂还是线下课堂的学生，也感谢这些年来我有幸指导过的所有杰出创作者。你们对歌曲创作的热情和对这门艺术的全情投入，点燃了我继续创作歌曲的动力。

最后，还要感谢布鲁斯·史密斯（Bruce Smith）、菲尼克斯·拉扎尔（Phoenix Lazare）、玛雅·库克（Maya Cook）和奥西娅·戈达德（Ocea Goddard），他们的优美文笔让本书熠熠生辉，他们对每位音乐人的启迪和影响将无处不在。

安德莉亚·斯托尔佩

希望你翻开这本书，是因为热爱音乐，而且想通过学习歌曲创作让音乐成为你生命中重要的一部分。我一直深受音乐，尤其是歌曲的影响。出于对音乐的热爱，以及渴望与他人分享对音乐的见解，我在写歌、教学和在世界各地开展歌曲创作研讨会这条道路上坚持不懈，并且乐此不疲。我相信，即使没有任何音乐写作和演奏的经验，写歌也是人人能做的事。但是，如果想有所成就或达到更高的水平，就离不开专业的练习和规范的创作技法。本书就是在手把手地帮助零基础的歌曲创作新手学习这些技巧，并且在书中给出的训练模式下逐渐养成日常写作的习惯，为真正的创作积累素材。

如何使用本书

本书每个章节都包含"写作练习"和"聆听练习"，有的环节还配合着小组活动及音频示例。书中会随附音频内容。请在书的扉页找到二维码，扫描后找到对应的编号。书中出现"⚐"图标的即是包含听觉材料的练习内容。[1]多听多练多想，结合多种方法帮你打开写歌世界的大门。为了让你听到写歌技巧在片段中的应用效果，

1 本书音频学习资料请扫描封面前勒口出示的二维码，或登陆二维码下方的网址获取。

也为了让你在用乐器创作音乐时听到声音的真实呈现，在一些音频示例中，我们特意仅用钢琴音效来演示，但是，也有一些示例以钢琴独奏引入，之后编配成为更完整的作品。这样，你就可以听到同样的创作技巧在更多乐器编排后的歌曲呈现效果。

笔者建议，时常回顾书中介绍的内容和范例，使这些书中设计的"练习"成为你写作过程中的一个环节。在不断练习的过程中，你会逐渐形成适合自己的写作流程，但这个流程可能并不适合其他人。然而，无论是独立创作，还是与一群有兴趣习得更多歌曲创作工具的伙伴一起学习，你都可以将本书作为一本参考手册经常练习和巩固。

请记住，创作的艺术是一个过程的艺术，这个过程可能五味杂陈，沮丧与兴奋兼而有之，会让你对创作又爱又恨，但这一切都是正常的。你要让自己充分体会这种爱与恨，因为表达艺术需要有勇气和力量。没有艺术的生活是没有灵魂的，正是你鼓足勇气创造的艺术让生活变得活力四射，加油。

开始你的旅程

我能想到你拿起这本书的几个理由：也许你希望写一首像自己最喜爱的歌手的歌曲那样传唱度很高的作品；也许创作音乐是你一直以来的梦想；也许你上过几节钢琴或吉他课，但是从没有人指导过你如何将词句和音乐结合起来，创作出一首反映你所思所感的歌曲；也许你已经有一些创作歌曲的经验，但希望自己能像专业的创作者一样运用写歌方法和技巧写出更高水平的歌曲。不管你有怎样的理由，音乐创作对你来说都是一场无比深刻的人生体验。并且，实现用音乐表达自我的理想也在不断敦促着你。

　　你的亲朋好友中可能没人学习过如何写歌，更别说写过能表达自己内心想法的歌曲了。大部分写歌的人都是依赖灵感来创作，并不知道从哪里能学习具体的写歌方法。写歌其实和其他艺术一样，创作过程由灵感驱动，但灵感可以由技巧催生，而技巧的熟练程度又离不开练习。写得越多，就写得越好。天赋固然可以让你成为一名优秀的艺术家，但是天赋配合日常的练习和技巧的学习会让你成为一名伟大的艺术家。

　　即便没有掌握任何音乐创作技巧，你也可以开始写歌。即使看不懂五线谱，你也可以写出有感染力的歌词和朗朗上口的旋律，甚至还能借助各种工具编配律动，最终完成一首歌。很多时候，最具挑战的一环仅仅是相信自己有内容要表达，有情感去抒发。这本书就是为了帮你找到自己想传达的情感到底是什么，并且用一种容易理解的方式表达出来。

写歌训练营

　　音乐是一条通往心灵的路。

　　特别是很多年轻人，容易对音乐有着深切和敏感的个人感悟，但是担心捕捉不到那些日常生活中的不堪和困难所带来的心灵深处的震颤而没有大胆地开始创作。其实，在任何年龄，写歌都可以是帮助我们成长的一种方式。出于表达内心的渴望而成为一位写作者或艺术创作者，如果我们所爱之人用心倾听，这些表达尤为珍贵。

　　如果你曾经创作过音乐作品，或者一直以来热爱艺术，那你就能理解和周围的人分享自己的内心体会是一件令人兴奋又夹杂着畏缩等复杂情绪的事情。因为我们会不自觉地将个人经历融入作品中，仿佛我们在创作时，自己心底不被人看到的一面会受他人审视和评

判。当有人和你分享音乐时，要特别留意自己当下的反应，你要试图去理解你的这位同行想通过分享艺术思路来表达什么，他想表达的也许是冒出一个原创想法的激动，也许是情感表达带来的释放，甚至仅仅是被看到、被听到的渴望。也许词曲作者的创作动机并不明确，但你必须明白，我们利用这些同行公开发表的作品的最大意义是能够与这些音乐思想产生内在的连接和汲取其中的养分。

我们学习写歌的时候，有人指点是非常有帮助的。多年以来，我对我的各位音乐导师都满怀感激。在我个人音乐成长生涯中的小学、初中、高中阶段，我都参加过乐队、乐团及古典钢琴课程，每一位技艺高超的导师的栽培与教导逐渐燃起我对音乐创作的热情。其中几位导师也涉足流行音乐风格，包括编配和制作，而歌曲创作恰好需要与先进的科技结合。这种创作方法对精通科技的年轻一代而言，更加便捷，也易于接受。我永远感激他们，不仅因为他们具有勇于开拓创新的思想，还因为他们愿意根据我的个人喜好来教我感兴趣的内容。

安排本书内容时，我始终带着帮助词曲作者学习的初衷，不管读者事先有没有歌曲创作方面的知识和教授流行音乐的经验，这本书都适用。书中设置"写作练习"和"聆听练习"的目的是激发创造力，独立词曲作者、学习小组，甚至音乐集体课都可以进行这些练习。

如果你是某个原创歌手团体的负责人，这本书不仅可以用作指导教程，还可以有更多样的用法。比如，让词曲作者共同"研讨"歌曲，既能在大家面前相互展示出自己的作品，帮助大家获得分享自己的艺术作品的经验，又能使大家成为彼此的创作伙伴，继而形成一个团体。建立这样一个让词曲作者安心创作和分享的空间对于艺术创作来说十分重要。找一个房间，把椅子围成一个圈，将创作

者们分成几个小组，以便大家能更密切地交流与探讨，还能让大家畅所欲言地解读自己的创作理念、思路，或者特别的故事，这种专注于同行之间的分享与交流对歌曲的创作十分有帮助。从本质上讲，分享创作的过程也是在练习专注与挖掘自己内心感受的过程。

当创作者们还没有完全信任这个场合的时候，他们也许会用一些直白的歌词应付了事或找些借口回避分享环节，甚至干脆不完成作业。面对这种情况，我们不要轻易判断他人的行为动机，而应该多鼓励这些同行伙伴向灵感敞开心扉。一点点的鼓励能让你们之间建立更坦诚的关系，要让他们明白，每个人内心纠结的情感是可以被他人接受的。

音乐的意义比我们想象中要重要得多。音乐是一个庇护所、一个港湾，有时对我们来说，能够做到与他人完全坦诚地分享这个地方需要一定的过程和时间。

祝你学得开心。

是什么在启发着你?

每一首脍炙人口的歌曲都从一个奇妙的念头萌发开始。

你可曾坐在长椅上看人来人往，脑中想象着眼前这些行人可能会发生怎样的故事？你可曾看过一部电影，读过一本书，或者无意中听到朋友的某句话，而当中的某个字词或者某个标题溜进了你的耳朵，让你觉得它一定能演变成一段绝佳的主旋律？你可曾在夜半时分醒来，突然冒出一个想法，然后赶紧拿起手机记录下来，生怕睡着之后这个念头就消失不见？

这就是灵感。灵感就像一只瞬间飞入你视野的蜂鸟，你在它消失之前迅速按下相机的快门，你笃定它从某种角度来说一定非比寻常。虽然你可能还不确定它到底哪里与众不同，但你就是觉得，它有一些特别之处。

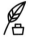 **写作练习1.1**　　　　　　　　　　　　　　　　　　　抓住灵感

灵感出现时的感觉可能就像身体中涌起的一股急流，类似全身过电，仿佛针刺一般，或者像一道闪电劈头而下。有些人将这种感觉形容为"心流"，仿佛想法在脑中盘旋。当然，对你来说，也许灵光乍现是一种完全不同的感受，闭上眼睛，回想一个灵感显现的时刻。把你的这种感觉描述出来，讲讲

在你身体的哪个部位感受到了这种感觉的涌动。

尽可能多地关注这种本能的感觉，这可以称作"作者的本能"。这种本能会驱使你去表达你认为重要的情绪和事件。但是随着时间的推移和阅历的增长，你会对这个灵感的好坏产生动摇，这种宝贵的本能就会因此而受到阻碍。所以在练习写作时，请让这种本能自由绽放，表达你所想的真实声音。

从一个创作人的角度来看，灵感可能来源于我们生活中的每一个细节。唯一能阻止灵感发生的，就是没有主动去感知。灵感的产生需要我们对情感全然敞开心扉。比如，我们目睹了父母大吵一架后感受到的恐惧和愤怒；我们错过了和好朋友离别时说再见感受到的混乱和懊悔；我们第一次约会后感受到的欣喜和悸动；我们搞砸一场面试后感受到的羞愧：这些都可以给我们灵感。生活中的种种经历都可以带给我们灵感。每天的感受像泡泡一样慢慢浮升游荡，直到我们用文字和音乐将内在感受直接或间接地表达出来，才让泡泡最终露出水面。这就是我们笔下的音乐对我们而言独一无二的部分原因。

你的感受以及你看待自己和周遭世界的方式，让你的歌曲反映出你是谁——曾经、永远、唯一的你。

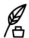 **写作练习1.2**　　　　　　　　　　　　　　*灵感笔记本*

随身携带一个笔记本，随时随地记录下灵感闪现的想法，这是一个很好的办法。可以用纸和笔，也可以用手机或平板电脑等数码设备。想法一出现就立刻记录下来，随心所欲地表达这些想法会让灵感源源不断地涌现出来，创作也因此变得丰富有趣起来。在每天晚上或睡前回顾这些笔记，如果还有更多想法也一一记录下来。对于这些瞬时迸发的灵感不需要深思熟虑，这就是一个包罗万象的灵感笔记本：好的、坏的，抑或是那些不堪的，都在笔记本里占有一席之地。

让自己具备词曲作者的思维方式

在寻找灵感时，其实有很多种邀请灵感"缪斯"光顾的途径。读自己感兴趣的书、看电影、体验新鲜事物、多记日记，这些都是寻找灵感的方法。作为一个创作者，我们可以通过关注这些活动来激发灵感，培养所谓的"创作人意识"。如果能够拥有"创作人意识"，就意味着我们可以不再单纯依赖灵感的被动产生，而会主动地关注那些闪现的可能会衍生为一首歌曲的小片段。比如，我们为了给歌曲起名随手翻了几页手边的书，为了几句简洁的歌词而在看电影时有意识地关注演员念的台词，这些都是音乐人的创作意识。再比如，我们可能不小心听到朋友间的对话，却发现这几句对话有可能演变为一首歌。每天进行的每个活动都有可能暗藏能够真正扩展成完整歌曲的"小火花"。因此，我们要努力的仅仅是对这些不经意出现的灵感保持足够的警觉。

强健你的肌肉

音乐人要面对的最大挑战之一，便是灵感的枯竭。当你写一段主歌或副歌，有时会思如泉涌，旋律和歌词同时倾泻而出，甚至来不及落笔。这样的感觉固然美妙至极，但是，当灵光乍现的那个念头已经写完，而这首歌还剩一半未完成该怎么办呢？还有一种情况很令人抓狂，就是那些都是半成品，但最初创作的灵感念头已经无法接续，继而完成这些作品变得遥不可及。这就是运用写歌方法的时候了。没有灵感，就无法开始下笔写歌。没有方法，我们就很难完成创作。在接下来的章节中，我将带你学习应用各种创作方法或手段，这样就能帮你将那些已经开始的未完成作品收尾。在这个过

程中要始终相信自己写的作品会成为一部佳作，以此激起的信心能促使你继续创作下去。这个道理就像你在健身房举重，为了变得强壮，让肌肉线条更加健美，你需要举起足够重量。写歌方法就是这些重量，如果你不去创作者的"健身房"，不去经常举起这些重量，那你就不会成为一个创作力强健的创作者。所以，打开你的想法笔记本，开始写作吧！

词曲作者如何写作

写歌的方法无所谓对错。歌曲可以是共同创作，也可以是独立创作；可以先填词，也可以先谱曲；编配伴奏可以带着鼓循环，也可以只带原声吉他并用传统设备录音。不仅作曲的流程上可以多样，在完成的时间长短上也是极具弹性的，有时可能只需十五分钟，而有时要上十五年也是可能发生的。

每一位词曲作者都应该试着找到适合自己且感觉舒适的创作流程。寻找这个过程可能需要花些工夫，作为一位音乐人或者是艺术的缔造者，为了能在技艺上有所成长，也许你会刻意调整原有的创作方式。但为了找到更合适的方式，我们最好先了解适合自己的典型创作方法，这样，我们就能看到自己的长处，也能从中了解到哪里仍需改进。

以下就是一些艺人写歌时运用的方法。

让音乐流动

当你坐在键盘前，跟着大脑中的旋律随意弹奏，直到你听到有趣的和弦进行，这是一个为写歌起头的好方法。接下来，在演奏和弦进行时跟着旋律哼唱，这样就能完全专注于旋律进行，把歌词创

作放在旋律创作之后。如果按照这个顺序写歌，可能会在创作旋律时唱出所谓的"无意义歌词"，这些词就是一些填充旋律的音节，听起来好像是胡言乱语，但这种胡言乱语有时会和一些真实语义的词语相似。因此，这些无意义的音节会促使我们想到在之后真正的歌词中想表达的内容。

即便不会演奏乐器，你仍然可以用这种方法写歌。你可以在编曲软件中运用鼓循环或贝斯、钢琴、吉他即兴演奏进行伴奏演唱。循环播放伴奏，这样你就可以跟着多唱几次，让自己对和弦和律动不断熟悉。就算不会使用编曲软件，你还是可以写歌，通过拍手或打响指来打节拍也能找到旋律的节奏。或者，播放一首你喜欢的歌曲前奏（在主旋律开始、歌手演唱之前），跟着前奏的律动唱一个新的旋律。很多优秀的歌曲一开始都是先在艺术家的脑海中诞生的，也没有任何乐器的参与。形成大致的主题旋律之后，找一位会演奏和弦的朋友一起合作，以让你的旋律丰满起来。

为歌曲填词时，需要考虑到音乐的情绪。如果你能用一系列表达感觉的词语来描述音乐，那你认为这种感觉会是什么呢？是高兴、充满希望？还是悲伤、难过或者焦虑？是激进、胜利？还是舒缓、活泼？将这些形容词一一罗列出来，把它们统统视为你所描述的音乐感觉。然后，让这些形容词启发你想表达的歌词情绪。当歌词的情绪和音乐的情绪一致时，两者就形成了牢不可破的联盟。

 写作练习2.1　　　　　　　　　　　　　　　　　　　　　　　　　**音乐意识**

尝试从一个简单的和弦进行开始谱曲。你可以选择一个、两个、三个或四个和弦，将它们展开成四或八个小节的乐句。如果你是用吉他来创作，在节奏选择上尽量采用你的第一瞬间想法，不要过多斟酌，在扫弦的方式上也尽量用自己习惯的方式。这就会形成所谓的"律动"，主观地选择节奏有助

于我们判断这种律动是否符合自己的审美，如果需要做出修改或创作不一样的律动风格，那也会因此变得容易一些。如果你会唱歌，你可能会随时随地开口唱歌。尽量去留意自己最常在什么音域开始，高音区、低音区还是中音区？最常演唱短促有力、有很多休止符的乐句，还是最常演唱一段较长的旋律，以及跨越多个小节的乐句？尝试将你脱口而出的这些旋律细节描述出来。或者，如果你有足够的音乐能力，可以用记谱的方式着手写下你"随口"哼唱的旋律，观察旋律的基本结构、音域和音型。了解自己在随意创作、自娱自乐时会写出怎样的作品，就会发现自己歌曲中的独一无二之处，这也会对在新歌创作中再次运用这些独有的特质十分有帮助。

打造一个安稳舒适的创作空间

创作时，先找一个舒适且不被打扰的空间。在刚开始写歌时，我们通常担心在尝试各种不成熟的想法时会被别人听到，这些片段常常会包含某些奇怪的字眼、音节，或听上去有点可笑，甚至会被别人误以为是"错误"的音符。这些担心其实会妨碍创作中发散式思维的艺术表达。有时，我们的内心也会出现一个声音在推翻或自嘲，设想自己的想法在演唱时效果好不好。这是人们对创造力的正常反应。殊不知，越能自由地表达，不去在意"正确"与否，你就越能自由地写出越来越好的歌曲。

各就各位、预备、开始写词

如果你喜欢写诗或故事，你可能会更习惯于先写歌词。如果在谱曲之前先写歌词，这种方法往往会让歌词侧重于要表达的内容，

而非歌词和旋律的契合度。但即便没有音乐旋律，歌词也有办法带着音乐元素去创作。创作歌词时可以去规划语句的韵脚、节奏和结构，这部分歌词最终会成为主歌和副歌。我们可以运用一些歌词创作技巧，如重复重要的抒情片段；我们甚至可以控制像乐句的长度和某个乐段的押韵方案这样的音乐元素。我们写的不仅仅是故事，同时也在做着音乐上的各种决策。

如果歌词符合一般的歌曲结构，由主歌、副歌、预副歌和桥段等部分构成，就会更容易填入旋律。如果你是一位资深写诗爱好者，就会发现写诗和写歌词有很多技巧是相通的。但是，它们的不同之处在于歌词有韵脚、节奏性反复以及几个段落的多次重复。在第七章中，我们将更深入地探讨这些内容。

当完成部分或全部歌词后，你就可以将歌词填入曲中了。如果你不会演奏乐器，试着从"库乐队"（GarageBand，一款音乐创作软件）或类似编曲软件中的一段律动开始。跟着一段律动唱出自己的歌词是一件好玩儿的事，也是非常有效的创作方式。试着用整体的音乐情绪描述自己的歌词。你的歌词表达的是一种渴望、一种悲伤、一种希望，还是一种欢快？你的歌词是活泼开朗，还是内敛踌躇？尝试选择有相同情绪的鼓点或律动。这样就能更明显地听出词和曲之间的关联。

如果你不会唱歌，那么就要在跟随律动念出歌词时特别注意歌词的节奏。此时，你可能会觉得自己仿佛是在说唱。我们之后会学到，旋律其实就是音高加上节奏。念歌词时，尽管你没有用到音高，但用到了节奏。因此，即使你不会唱歌，也能对一段旋律有很多理解。当你跟随律动或者拍手的节奏念出歌词时有一点需要着重关注：聆听语言的自然形态。语言的自然形态指重读和非重读音节的规律。在英文表达中的"快乐"一词，我们不希望"happy"唱成"hap-

PY"（小写为轻声，大写即重读），这里的"PY"要比"hap"读音更重。优秀的说唱歌手知道说唱时要遵循自然说话的韵律，这样听众才能不被他们令人尴尬的、搞怪的说话方式阻碍了其理解歌词内容。因此，歌手在唱歌时，歌词的形态必须和平时说话时一致。如果实在不能一致时，一定要听起来十分刻意，以便能达到传递某种信息的目的。这样，才能确保歌词令人信服且能够被人理解。

 写作练习2.2　　　　　　　　　　　　　　　　　　　*歌词意识*

先想歌词，可以用纸笔写下，也可以打在电脑或手机上，甚至可以将自己的想法用语音录下来。从小篇幅段落歌词开始，而不是较长的部分。一段典型的主歌或副歌可能有四到六行，试着跟随鼓循环或和弦进行念出歌词，或者在念歌词时用手打拍子。这是为了将歌词嵌入律动或和弦进行。当然，你也可以带着旋律唱出歌词，有无律动或和弦进行皆可，还可以唱歌词时拍手或打响指打出节拍。

一首完整的作品是旋律、和声和歌词创作的综合体。但是，几乎所有的歌曲都是一步一步写出来的，旋律、和声、歌词，总有先来后到，谁先谁后取决于词曲作者的创作方式。

现在，把它们整合在一起

许多词曲作者都认为歌词和音乐大致是同时成形的。旋律给作者带来歌词上的想法，和声又带来旋律上的启发。在歌曲创作的过程中，总有某个阶段是和声、歌词或旋律中的一个进展更快，其他元素相对滞后。同时创作这三个元素的好处就在于，有时候这三个步骤联系十分紧密，因为三者创作的灵感来自相同的时刻。而同时

创作这三个元素的难点在于，当灵感枯竭的时候，需要管理的事情很多，将这三个元素分开创作会让我们更容易管理写歌的过程。因为知道自己可以随时分解写歌的流程，从而专注于三个元素的其中一个，可控的流程在修改乐曲时会让作者感到更为安心、可靠。词也好，曲也好，不论你写歌时先写哪个，从自己最擅长的部分开始，就是良好的开端。有时候，一些我们喜爱的片段，如一小段歌词或者一小段旋律，就能让我们备受启发。

同心协力，共志并肩

两人合作是一个很好的创作方式，也可以让创作过程变得不再枯燥，合作的形式和规模可以多种多样。一个小组可以有两人、三人、四人，甚至更多成员。小组中有些成员可能是词作者，有些可能是演唱者，有些可能会弹奏乐器。不论成员有什么技能，最终都会赋予歌曲丰富有趣的音色和个性。以我的个人经验来看，如果与投缘的合作者一起创作，就会形成良好的合作关系。有时，与别人分享自己的创作想法需要时间。另外，我和我的合作伙伴之间一定要达成共识，双方讨论的内容不可外传，这是我的一个原则。即便最糟糕的想法也是我们本着自由的精神相互分享的，这样的分享是为了保持思想的流动。

在后面的章节中，我会给你一些关于如何寻找合作者并成立创意写作小组的建议。

一些小建议，并进行尝试

尝试使用不同的创作方式看看会有怎样的火花迸发出来，这样

的尝试会增添很多趣味。下面的几个建议可以帮你开个好头。

写作练习2.3 颠倒顺序

如果你通常先作词，那么试试先作曲。如果你通常先作曲，那么试试先作词。

写作练习2.4 合作

如果你是某创作团队的负责人，可以组织一场联合创作的集体活动。用抽签的方式将创作者们两两配对，或让大家自行配对。尽量为乐器弹奏者分配一位演唱者或者词作者，并且给他们提出一些能通过他们的合作引导创作进程的建议或方法。作为组织者，你也可以拟定一个主题、标题或话题让大家进行命题或半命题创作。

写作练习2.5 照片和文字

以一张照片作为创作题目来进行创作，这种别出心裁的方式十分具有开放性，也非常有趣，当然，独自或与团队一起进行皆可。这首歌可以完全从照片的情绪出发进行创作。如果想更有趣也可以这样进行：列出一个词语清单，将这些词语剪下来随机放进一顶帽子里，再从里面抽取词语条，与带给你灵感的照片配对。试着让这个词语激发你，你甚至可以将这个词语写进歌词。

写作练习2.6　　　　　　　　　　　　　　　　　　　　传纸条

这也是一个团队可进行的有趣的活动。每个人把自己想对某个人说却又不敢说出口的话写在一张小纸条上。然后，大家围成一圈，将纸条团起来，扔成一堆。之后，每个人选一个纸团展开。大家的任务是以纸团上的文字为主题创作一首歌。

写作练习2.7　　　　　　　　　　　　　　　　　　　　具体起来

任何能让我们聚焦在启发歌曲创作灵感上的活动都可以帮助我们写歌。比如，如果歌曲的主题是"爱"，这样一个宽泛的主题会让我们觉得好像遇到了障碍。相反，我们需要对这个主题做更加具体的描述。可以用一张照片、一个词语或短句，或者用一个地点或物体（即将在歌词写作的章节中写到）激发出更具体可行的创作想法。

写作练习2.8　　　　　　　　　　　　　　让音乐旋律启发歌词的创作

如果作词对你来说有一定困难，试着为歌词冠上一个宽泛的主题，然后立即拿起乐器开始作曲，让音乐尽量去贴合歌词主旨所表达的情感。将你写的音乐大致录下，反复播放反复听，边听边围绕歌词概念进行创作，让流动的旋律为你带来歌词的灵感。不要担心歌词到底该怎么写，只要以段落的形式一直写下去，直到出现你喜欢的词语、短句、图像或概念为止。

写作练习2.9　　　　　　　　　　　　　　　　　　　　计时写作

很多人的内心都住着一位完美主义者，他可以是一位执着敏锐的编辑，

也可以是一个恼人又暴躁的伙伴。这些潜意识当中的人物会对自我进行评判。为了让这个内在评判机制不再发声，我们可以进行这样的练习，即限制写歌的时间。在两周的时间内，每天都规定自己用四十分钟写一首歌。在这四十分钟内，完成歌词、旋律、和声等主要流程，并且将最终的成品录制下来。你锻炼的是"写下去"的能力。也许你还是会苦恼写出的是老生常谈的歌词，唱出的旋律总有抄袭别人之嫌，总是质疑自己写的和弦索然无味。但是，你也会发现，你好像没有时间去评判这些平庸的想法。你也许会把它们记录下来，但后来还是继续向前看。这种思维方式可以帮助你在进行艺术创作时忠于自我，保持客观，并且教会我们在创作思想上产生对立时别忘记保有对自己的同情与反思。

歌曲结构和对比

　　绝大部分我们听到的流行歌曲都有一个熟悉且可辨别的框架，我们将这种框架称为歌曲的结构（也称"曲式结构"）。结构的重要性可以总结为以下两点：结构能帮助听众定位自己处于歌曲的什么位置，结构赋予了歌曲音乐力度（dynamic，一种能够引导听众理解音乐进行的高低起伏或强弱变化）。如果没有结构，听众就无从得知歌曲传递的中心思想，无从感知歌曲递进的方向，也无法理解歌手所传递出来的音乐的想法。

主歌/副歌结构

　　大部分歌曲至少有两个部分，我们将其称为主歌和副歌。这种结构在歌曲中排列如下：

主歌	副歌	主歌	副歌

　　有时，歌曲会增加一个主歌段落。这个额外的主歌部分位于第一段副歌之前，如下所示：

主歌 1	主歌 2	副歌	主歌 3	副歌

有时，会添加一个在音乐情绪上有推波助澜作用的段落，常置于主歌之后、副歌之前，这个部分叫作预副歌。

主歌	预副歌	副歌	主歌	预副歌	副歌

歌曲还可以有一个称为桥段的部分，位于第二段副歌之后。

主歌	副歌	主歌	副歌	桥段	副歌

一首歌开始时，我们常常听到一段音乐的前奏。一首歌结束时，我们有时会听到一段音乐作为尾声。

前奏	主歌	副歌	主歌	副歌	尾声

在主歌/副歌的歌曲结构中，预副歌和桥段部分，以及额外添加的主歌都是可有可无的。因为有时我们也会听到从副歌开始的歌曲，也有一些歌曲在第二段副歌结束后又回到预副歌，还有一些歌曲的结构完全从既定的模式中跳脱出来，只有一个乐段，然后不断重复这个乐段。这可以理解为，歌曲的结构取决于创作者，他会选择一个最能恰当地表达创作想法的结构，以让歌曲的效果最优化。尽管歌曲的结构千变万化，但大部分歌曲中最基本的部分依然是主歌和副歌。

还有一种完全没有副歌的歌曲结构，即主歌/叠句结构。在之后的章节中，我们将更深入地探究。

♪♪ **聆听练习3.1**　　　　　　　　　　　　　　　　　　*歌曲结构*

先去听你最喜欢的十首歌。注意这些歌曲中的各个段落，然后把大致的歌曲结构划分出来。这时，你会不会有一些出乎意料的发现？如果你已经有一些创作经验，可以借鉴这些你喜欢的歌曲的结构，然后将其运用在接下来的作品中。

主歌/叠句及其他结构

另一个非常常见的歌曲结构叫作主歌/叠句（AABA）结构。这种结构的歌曲中没有副歌部分，取而代之的是叠句部分。叠句最常见于主歌部分之后，也可以置于主歌部分开始之前。叠句是一个能够总结歌曲主题的词或短语，叠句也常常被用于歌名。

主歌/叠句结构表示成AABA，相同的字母代表歌曲中重复的段落，有区别的字母代表不同的段落。"A"是主歌部分，"B"是与"A"形成对比的部分，通常叫作"桥段"，如果重复一次以上，那么就叫作"桥段-副歌"。一个最有名的例子，披头士乐队的《昨天》（Yesterday）就是这种结构。

有些歌曲中，歌名会在整个主歌和副歌段落中出现数次，这不失为确保整首歌的歌名能点题、切题的好办法。莎拉·巴莱勒斯（Sara Bareilles）的《精神紧绷》（Basket Case）、凯莉·安德伍德（Carrie Underwood）的《好女孩》（Good Girl）、约翰·梅尔（John Mayer）的《地心引力》（Gravity），以及加尔文·哈里斯（Calvin Harris）的《夏天》（Summer）都是这种结构的歌曲。

一首使用了副歌的歌曲会更容易被人们记住，因为如果仅用一个叠句反复数次，听起来枯燥又单一，而副歌会以段落的反复给人

写作练习3.3　　　　　　　　　　　　　　　　　*结构和功能*

　　想象任何一首你能想到的歌的歌词，回想在这首歌的主歌/副歌结构当中，副歌想传达出什么样的主题，同时，是什么支撑起这个背景故事的？然后，再想象如果这首歌用主歌/叠句结构表达同样的主题会是什么效果？或者也可以回想"聆听练习"中的某一段，它的结构能表达出什么信息？如果你只能用一个词或一个短语概括这个主题并且要在整首歌中不断重复，那么，这个词或短语会是什么？能否作为叠句在歌词中反复使用？

不要写无聊的歌

　　　　将歌曲分成不同部分有几个原因。想象如果一首歌有十四句主歌，一句接一句。这首歌得有多无聊！为了让听众保持兴趣，在一段合理的时长后，我们要给听众一点新东西。至于什么时候给他们新东西，取决于我们认为目前的部分能让他们保持多久的注意力。在歌曲创作中，有一个词很重要，我们用它描述前面提到的新东西，也用它解释为什么需要新东西：对比。

　　　　对比指的是歌曲的两个部分之间声音上的不同。在之后的章节中，我们会探索一些具体的工具，用这些工具在旋律、和声和歌词上创造对比。就现阶段，我们先整体来看看对比以及它为什么重要。

她快把我逼疯了

　　　　想象一下自己在听别人讲刚刚度过的假期。这个人没完没了地讲着机场的长队、飞机上的零食、四小时的航班、颠簸的着陆、开车到酒店的路程、房间的烟味、鼓鼓的枕头、送餐服务的菜单，还

有她是怎么遗漏了手机充电器……听着听着，你就会失去兴趣。听了一会儿之后，你就会开始想，这个人到底要讲什么！

也就是说，我们的歌词也一样需要有侧重点。在歌曲中，这个重点就是副歌（或叠句）。副歌或叠句会告诉听众歌曲的主要信息是什么，以及创作及聆听这首歌的重要性。

现在，想象你在听人讲述同一个假期，像这样：

> 我真欣慰能在这个假期之后重新回到现实生活。我现在很放松。你知道吗，我觉得现在的我是一个全新的自己。我也不再忧虑了，我只感到平静祥和、精神焕发。这种感觉真是太好了。我希望这种感觉能永不消失。这确实是愉悦假期的功劳。这感觉就像被新鲜空气环绕，我什么都不用做，只需要呼吸，就能达到我梦寐以求的理想状态。

听到这里，我真想大吼一声："知道了！你假期过得很好！"过度重复同一个主题会让人觉得表达者十分自以为是。这就像在讲课，而且言语肤浅，寡淡无味。这些空话让我们怀疑表达者是不是在隐藏一些真实的内容，话里有话，甚至会怀疑他们是不是伪装成性，是否有判断真假的能力。这两个例子表明了写歌的一个重要的注意事项。歌曲不是只有"大概要"或"小细节"，既不能太笼统，也不能事无巨细。歌曲创作需要的是这二者兼而有之。

在歌曲中，我们需要用细节来讲述故事以吸引听众沉浸其中。因为细节会让故事鲜活。但我们也需要宽泛的总结性语言，告诉听众讲那些小细节的意义在哪儿。所以我们从中学到的，就是"小细节"适用于创作主歌，"大概要"适用于创作副歌。这就是主歌与副歌在语言、结构、思路上存在的反差。

歌曲的主题构成副歌/叠句。

故事的细节构成主歌。

歌曲的其他段落，如预副歌和桥段，在歌词上也要形成重要的对比因素，但它们之间的对比可能更加微妙，我们将在第七章中进行讨论。

旋律对比

一首歌中每个独特的段落都是由不同的旋律构成的。旋律专指歌手演唱出来的音符。很多歌曲中段落之间在旋律上都有类似的结构。还记得我们讲过的主歌/副歌结构吗？（可以回溯到第23、24页，对照歌曲结构，再学习以下的知识点。）如图3.1所示，主歌旋律的音高常常偏低，而副歌则往往偏高。桥段的旋律有时甚至更高，也有时，会形成一个常见的对比方式，就是让桥段的旋律再次降低，这种方式会给最后一段副歌带来更大的冲击力，也更具有表现的张力。

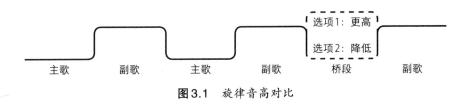

图3.1　旋律音高对比

除此之外，还有其他的对比手段供我们使用，让我们从旋律上对歌曲不同段落进行区分。从长到短或从短到长改变音符时值，改变小节节拍，这些都是强有力的造成反差的工具。我们将在第五章讲解这些工具，并讨论它们的使用方法。

和声对比

在歌曲创作中，和声指的是我们在旋律下演奏的和弦。和弦由两个（也有说三个）或更多个同时演奏的音符组成。当几个和弦连续奏出时，这种多个和弦的连接叫作"和弦进行"。主歌与副歌的和弦进行可以相同，也可以不同。很多歌曲只用很少几个和弦就能在不同段落之间形成效果极佳的对比。我们选择的和弦，以及我们演奏和弦的顺序和频率都会影响我们所感知到的对比效果。图 3.2 的范例展示的是一首歌中的和弦进行，我们会在其中感受到和声对比的效果。

主歌	G	C	G	C
	G	C	G	C
副歌	D	D	C	G
	D	D	C	G

图 3.2　和声对比

通过编配制造对比

歌曲不同的部分可以通过编配产生一些基本的对比。歌曲的前奏通常奠定整首歌的情绪基调，而且最常选用钢琴或吉他为主奏乐器，演奏一段很"勾人"的或极具"记忆点"的旋律。主歌开始后，我们经常会听到律动随着人声或乐器的加入逐渐简化，这是为了给

更丰富的音乐线条腾出空间。在预副歌段可以增加一个乐器以增加音乐的张力。到副歌时，我们可以加入完整的乐队，这能将乐曲的主要信息烘托到气氛的最高点。副歌结束之后，可以设置一小段"转折"，也就是增加和前奏相似的几个小节音乐，为了让听众准备好迎接第二段主歌的出现。在这之后，第二段主歌可能会让张力缓和下来，但从第二段预副歌开始张力逐渐加强，一直进入第二段副歌。在桥段中，我们可能会听到完全不一样的律动，或者仅剩节奏部分相似，甚至只留下更少的元素，这是为了与主歌和副歌产生对比。因为我们的耳朵在持续听一系列强度和音量相同的段落之后会感到疲倦，所以音乐上的各种对比可以帮助听众时刻保持亢奋。一首歌独特的编配也是为了表明歌词的信息。好的编曲和制作人会考虑歌曲的内容，以及歌手在每一个部分唱的是什么，然后做相应的编配。

　　重点：歌曲的编配或制作可以有很多方式，但一定要清楚制作由哪些元素构成，歌曲的框架又由哪些要素构成。歌曲的制作，首先包含几种乐器，其次在此基础上将这些乐器按你想要的方式演奏出旋律或和声。然而，歌曲的框架，仅仅包含旋律、和声和歌词这三个元素。换言之，一首歌可以编配成乡村、流行、雷鬼（Reggae）、爵士、布鲁斯、摇滚或其他音乐风格。歌曲的音乐风格可以通过制作来改变，但和弦、基本旋律以及歌词可以保持不变。词曲作者的任务是甄选适合的和弦、旋律及歌词。词曲作者是歌曲的创作者，但并不一定参与歌曲的制作或编配。

　　将歌曲的制作流程从歌曲的框架创作环节分离出来，是需要花几年时间学习才能掌握的技能。从词曲作者的角度来说，目的是创作出一首不论怎样制作或编配都能"站得住"的歌曲。如果我们需要依靠后期编配才能让听众听得下去，那么需要改进的是歌曲框架

中存在的弱点。

 聆听练习3.4 音乐由什么驱动？

　　留意你最喜欢的歌手的歌曲的制作手法。编配复杂还是简单？你更倾向于简单的声音表现还是完整的乐队参与？在你自己看来，你对歌曲的喜好更多是在制作上编出花样还是在歌词或旋律上大做文章？有些音乐由律动驱动，有些由旋律驱动，有些则由歌词驱动。那你最喜欢的音乐是由什么驱动的呢？

歌曲创作的基本理论

　　在过去的这些年里，我和很多不会读谱的词曲作者有过合作，他们当中有些人乐器演奏水平非常高。所以，写歌不一定要会读五线谱或者懂很多音乐理论。当然，懂基本理论会让我们更自信、更有洞见，有更多专业知识也能让彼此之间的交流更容易。但良好的音乐感觉，即"乐感"，比纯理论知识更能指导我们，这就是许多词曲作者在演奏了几年乐器之后才回过头学习理论的原因。

　　传统音乐理论在教材和教授方式上都让人望而生畏。如果你上过一些钢琴课或接受过一些音乐理论课程，觉得这些都不适合你，也不要担心。我认为有一种教授和学习理论的方法更适合词曲作者，如果将那些晦涩难懂的音乐理论分解为较容易的专业词汇，然后集中学习几周，这些知识就不那么难消化了。

　　在本章节中，我将讲解一些音乐理论知识，使"零基础"的词曲作者能更好、更快、更有创意地创作。不管是哪种途径，我们都需要花一些工夫才能让这些知识内化成为一种习惯或本能，这样的技能才可以在创作时成为支持我们灵感的第二天性。与其他章节一样，我将为大家准备一些聆听和写作练习，使这些理论知识可以拆分为让你易于消化的分量。

一切从和弦开始

让我们从想象自己正在写歌开始，你的脑中会浮现这样的画面：你面前摆着一件触手可及的乐器，手指已经放在琴键或琴弦上。首先，你要做的是找到一个你喜欢的和弦或者你觉得动听的旋律，甚至是二者一同实现。

和弦的排列是将两个（三个）或多个音符叠置，弹奏时需同时按下琴键。整首歌曲中的每个部分由不同和弦构成，这些和弦进行一直贯穿在整首歌中。和弦的选用并不是毫无规则、随心所欲的，必须要根据歌曲的整体结构来判断何时选用什么样的和弦。五线谱上记录的音符不仅表示要演奏什么音符，还会随着音符自带的时值属性传达出和弦要保持多久的信息。

音符时值

首先，有几个基本音符的时值应该掌握。图 4.1 中列出了从长到短五种音符的时值和名称。

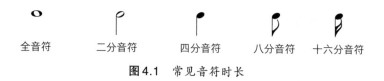

全音符　　　二分音符　　　四分音符　　　八分音符　　十六分音符

图 4.1　常见音符时长

作为音乐人，会有书写、记录、演奏歌曲的情况，但并不一定需要我们在五线谱上写音乐。但是，如果拥有这项技能，会对写歌这门艺术有更深入的了解，并且如果记谱能力高超，甚至也会因此获得更多的工作机会。

请按照图4.1的顺序在五线谱中抄写几次吧！

图4.2　五线谱

了解音符时值可以帮助我们更好地理解拍号、分句、节奏型、对位、上行旋律、下行旋律、移调等事物之间的联系，以及旋律与和声是如何相互作用的。

音调、拍号、速度、音阶

我们写的每一首歌都需要建立在一个音调、一个拍号和一个速度之上。为了理解什么是音调，需要先来了解音阶。音阶是由一连串音高依次排列的音符组成的，音阶当中的音符就是组成某个音调的基本音符，通过调整音阶当中的这些音符的高低，从而改变音调。音阶可分为大调和小调两种。两个音符之间的距离称为音程，音程因两个音符的不同距离会形成距离远的大音程和距离近的小音程。钢琴键盘上，某一白键和它相邻的黑键之间的距离是半音关系；当两个白键被一个黑键隔开时，就是全音关系。在吉他上，每个品位之间相差半音。

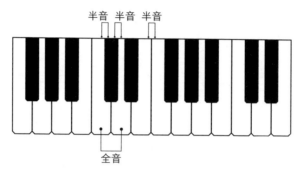

图4.3　钢琴键盘上的全音和半音

如果我们有一些基本的乐理常识就会知道，C大调[1]音阶中不包含任何带有升号（♯）或降号（♭）的音符，如图4.4所示，升音符和降音符由黑键表示。

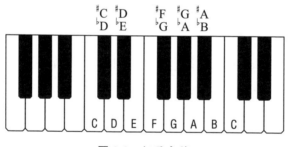

图4.4　钢琴音符

在决定一首歌用什么调时，我们选择升降号越少的调，这首歌的乐谱就会越简单，演奏或演唱起来也越容易。以一首D大调歌曲为例，有一定乐理知识的音乐人会习惯性地将有升号的两个调视为D大调（因为D大调中含有♯F和♯C）。但存在一种情况，♯F和♭G是同一个音，♯C和♭D也是同一音。如果将升号的音符记成降号的音符，表现出来的乐谱并非错误，只是这样的记谱方式对有音乐理论

1　在本书中，所有大调和小调均指自然大小调，不包括和声大小调、旋律大小调。

的创作人来说，读谱难度就增加了。

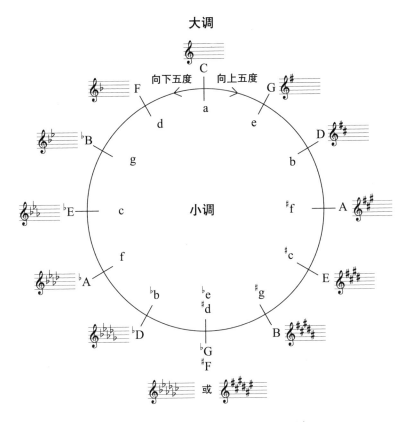

图4.5　五度圈（全部的大调及小调）

因此，我们是选择♯G大调还是♭A大调来创作取决于我们自己，只要与上方的五度圈和弦表或在乐谱中保持一致即可，如在♯G大调中使用升号，在♭A大调中使用降号。

形成音调

现在，你知道了什么是升号、降号和音程。那么我们来看看音

调是怎样形成的。请看图4.6中，以C大调音阶为例，之所以命名为C大调，是因为我们在演奏这个音程关系排列时是从C音开始的，而C音在C大调中是主音，即第一个音。此处的音程关系排列为全、全、半、全、全、全、半，这就是大调音阶该有的模式。也就是说，从任意一个音符开始，只要遵循这个音程关系排列模式演奏，就会形成大调音阶。

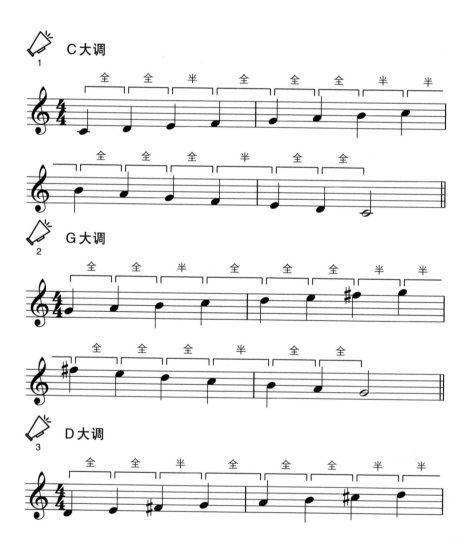

图4.6　大调音阶（C、G、D大调）

　　小调音阶会形成不同的音程关系排列模式。小调音阶的音程模式为：全、半、全、全、半、全、全。从任意一个音符开始，只要遵循这个音程关系排列模式演奏，就会形成小调音阶。

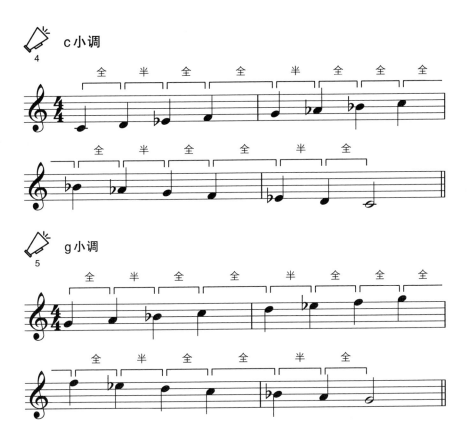

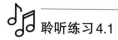

图 4.7　小调音阶（c、g、d 小调）

聆听练习 4.1　　　　　　　　　　　　　　　　　大调和小调

现在让你忙碌的脑袋休息一会儿，听听音乐。试着用你手边的乐器练习演奏一段大调音阶，描述一下音乐中的情绪。你可能会用快乐、轻松、有趣或活泼这些形容词。再演奏一段小调音阶，你能听出它们之间的不同吗？大部分人描述小调会让人感觉黑暗、悲伤或愤怒。

请一起数拍子：1，2，3

　　音阶里的音符不仅可以用音名（C、D、E、F、G、A、B）表示，也可以根据音符在音阶中的位置来表示（用罗马数字 Ⅰ—Ⅶ 表示，如图 4.8）。以 C 大调音阶为例，音阶的第一个音 do 为主音，也称"第一级音"，在简谱中用"**1**"来表示；第二个音符 re 的简谱记作"**2**"，也称"第二级音"；第三个音符 mi 记作"**3**"，也称"第三级音"。以此类推，第四级音 fa 记作"**4**"，第五级音 so 记作"**5**"，第六级音 la 记作"**6**"，第七级音 si 记作"**7**"。我们也可以使用罗马

数字代替阿拉伯数字来表示音阶中音符的位置，特别是在和弦的记写中最常用。

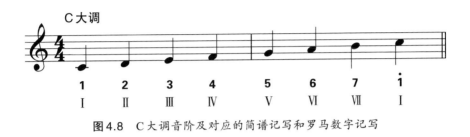

图4.8　C大调音阶及对应的简谱记写和罗马数字记写

音程

　　用数字标记音符的距离可以帮助我们更直观地看到两个音符之间的音程关系。音程是两个音符或音高之间的距离关系，用"度"来表示，在此基础上还有"大、小、增、减、纯"之分。比如，音阶中（简谱标记）1和2之间的距离是一个全音，这个全音关系的音程叫作大二度。1和3之间的音程叫作大三度，1和4之间的音程叫作纯四度，以此类推。其余的音程具体如下图所示。

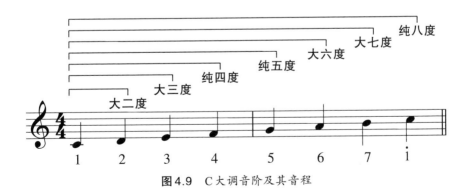

图4.9　C大调音阶及其音程

音乐人需要有意识地训练自己听辨音程的能力，这对在创作上汲取音乐想法会有很大的推动作用，这种训练被称为"练耳"或"听觉技能训练"。有一些很棒的在线教程可以帮助我们训练耳朵辨别音程，也能培养我们听出和识别和弦进行的能力。如果你有兴趣，推荐你看看《伯克利音乐理论》（*Berklee Music Theory*，共两卷，伯克利出版社出版）。你也可以在网上搜索一些入门的练耳教程，或者向你的乐器老师寻求一些关于如何开始练习听觉技能的建议。

随着在听觉上越来越熟悉这些不同的音程，创作时就可以从中获取更多有想法的音乐灵感。除此之外，熟悉了这些基本的音程，会对和声小调音阶、五声音阶、布鲁斯音阶与调式音阶的学习和应用有很多帮助，使笔下的音乐有更多样的声音组合。

拍号

拍号，是我们写歌时选择的又一个音乐要素，无论我们是否意识到它。我们在歌曲中最常听到的拍号是 $\frac{3}{4}$、$\frac{4}{4}$ 和 $\frac{6}{8}$。拍号表达的是一小节中共有几个节拍。小节会使我们更容易判断出音乐进行中有规律出现的"节拍"形式（节奏型）。$\frac{3}{4}$ 拍表示每一小节中共有三拍，以四分音符为一拍，用分母数字"4"表示。音高与节拍无关，所以我们使用"×"来表示节奏的时值（很像供鼓手阅读的五线谱）。

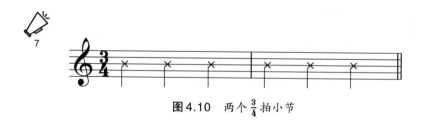

图 4.10　两个 $\frac{3}{4}$ 拍小节

$\frac{4}{4}$ 拍表示每一小节中共有四拍，每一拍占小节总拍数的四分之一，每一拍也就是一个四分音符。

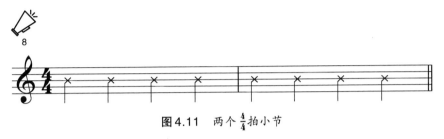

图4.11 两个 $\frac{4}{4}$ 拍小节

$\frac{6}{8}$ 拍表示每一小节中共有六拍，每一拍为一个八分音符，用分母数字"8"表示。

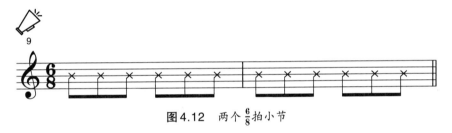

图4.12 两个 $\frac{6}{8}$ 拍小节

$\frac{3}{4}$ 拍和 $\frac{6}{8}$ 拍听起来非常相似。二者之间的不同之处在于歌曲的韵律感不同。在 $\frac{3}{4}$ 拍中，我们会听到三个节拍中的第一拍为强拍，其余两拍为弱拍。而在 $\frac{6}{8}$ 拍中，只有六个八分音符节拍中的第一拍为强拍，第四个节拍需要处理成次强拍，其余均为弱拍。由于 $\frac{3}{4}$ 拍的"强、弱、弱"的交替规律非常适合表达舞步的动态韵律，常常被用来给华尔兹伴奏，因此也被称作华尔兹节奏。

♪♫ 聆听练习4.2 拍号

选择十首你最喜欢的歌曲，注意听它们是什么拍子。也许你最有可能听到的是 $\frac{4}{4}$ 拍，但也有可能是 $\frac{6}{8}$ 拍或 $\frac{3}{4}$ 拍。你可能还会发现一些不常用的拍子，例

如 $\frac{9}{8}$ 拍、$\frac{12}{8}$ 拍、$\frac{5}{4}$ 拍或 $\frac{7}{4}$ 拍。斯汀（Sting）是我个人最喜欢的用"非常规"拍号写歌的人之一。$\frac{5}{4}$ 拍的《七天》（Seven Days）和 $\frac{9}{8}$ 拍的《我低下头》（I Hung My Head）等歌曲，通过这些不寻常的拍号来刻画歌词中的失衡感或"奇怪"感。

速度

10, 11, 12, 13

　　速度，是指歌曲的快慢。我们用"每分钟拍数"（bpm，即 beats per minute 的缩写）来表示歌曲的速度。在古典音乐中，我们使用快板、行板或慢板等术语描述速度。这些术语都是泛指某一节拍速度范围。用快板来举例，它的速度介于 120 bpm 和 160 bpm 之间，在此范围内的任何速度都属快板。我们在创作歌曲时，通常会以舒适度来衡量歌曲的速度基调。有时，你难免会选用和之前创作的作品相似的速度，但尝试没用过的速度会为歌曲注入新鲜的血液，这不失为一个好方法。写歌或听歌的时候，为了能够判断乐曲速度的具体数值，你可以准备一个节拍器，或在电脑或手机上下载安装一个节拍器软件，有一些技术很成熟，也十分好用。

速度和拍号的区别

　　不要将速度与拍号混淆。在歌曲中，速度一般不会轻易改变，只有能力高超的演奏者在特定的情况下才会变换。拍号可以从 $\frac{6}{8}$ 拍转换到 $\frac{3}{4}$ 拍，或从 $\frac{4}{4}$ 拍转换到 $\frac{3}{4}$ 拍，但要清楚这种转换带来的听觉感受会非常强烈。而我们在创作时需时刻谨记，要保持简单：不要通过诸如加快或减慢歌曲速度甚至更改拍号等剧烈的改变来增加歌曲的对比度，而要通过旋律、和声和歌词等技术性的方法来制造对比。

写作练习4.3　　　　　　　　　　　　　　　　　　　　*速度*

　　听几首你自己的原创歌曲，一边听一边跟着节奏拍手，你认为每首歌曲的节奏都是一样的吗？ 如果一样，那你在钢琴上演奏的节奏是否也相同？如果下次创作歌曲时尝试更快或更慢的速度会呈现什么效果？那么你的演奏方式要如何相应地改变？你会受这种新速度的启发而习得全新的律动或演奏方式吗？

写作练习4.4　　　　　　　　　　　　　　　　　*用特定速度朗读*

　　我们来进行一个有趣的头脑风暴活动。选择一个你认为可能会成为绝佳歌名的词语或短语，先以非常慢（如75 bpm）的速度念出，然后分别用四分音符和二分音符念出，着重体会可能隐藏在这个词语或短语背后的信息或含义，是悲伤还是遗憾？是发人深省还是令人绝望？又或者是渴望还是沉思？再将速度加快到136 bpm，依然分别用四分音符和二分音符念出，现在听起来怎么样？歌名背后的信息是否转变为轻快、充满希望、活泼、有动力？或者令人癫狂、兴奋、激烈、惊慌失措？由此可见，速度在很大程度上影响信息。

和弦和音阶

　　创作一首歌曲时，除非有意改变，否则我们会用同一个音调贯穿始终。也就是说，我们创作要使用的和弦和旋律都来自已经选定的音调的音阶。当我们使用属于某一音阶的和弦时，我们使用的是自然大小调音阶（对应的还有和声大小调和旋律大小调）内的和弦。以C大调为例，如果我们知道音阶，就很容易找出C大调的自然音阶内所包含的和弦。

接下来练习识别C大调和G大调的自然音阶内的和弦。我们来尝试演奏三和弦（由三个音构成的和弦），在钢琴键盘上会展示出和弦的根音、三音和五音。

和弦建立在音阶的音上。用你的右手弹奏C大调的第一个主和弦，拇指弹下C音，中指弹下E音，小指弹下G音，如下图所示：

图4.13　C大调三和弦

这是一个C大调三和弦。由C大调音阶的根音、三音和五音同时弹奏而成。

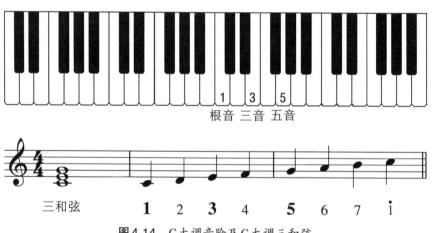

图4.14　C大调音阶及C大调三和弦

现在，我们来演奏C大调的下一个和弦，该和弦以C大调音阶

的第二个音开始，即以D音为根音，向上叠加三音和五音。还是用你的右手，拇指弹下D音，中指弹下F音，小指弹下A音。

图4.15　在钢琴上弹奏d小调三和弦

寻找每个手指的位置固然重要，但我还是建议你需要对演奏三和弦时的手部姿势多加练习。我们可以称这个手型为"爪型"。注意在你弹奏任何三和弦时，这个手型都保持不变。你可以向上或向下按照音阶的顺序来练习每一个音调上的三和弦，用保持不变的手型来练习手指的稳定性。

14

和弦与声部

　　每个和弦都有一个根音，这是一个基本音符，我们称之为"和弦根音"。在C大调主和弦中，根音是C音。在d小调主和弦中，根音是D音。在乐队中，根音通常由贝斯（Bass，贝斯这件乐器也因音色低沉而得名）来演奏。有时，音乐人会把和弦的根音从底部移动到和弦的顶端，这种做法叫和弦的转位。这样做是由于我们将和弦视为高中低三个横向的声部，和弦中的各个音高变化可以改变声部进行的方向，音乐的和声色彩和听觉效果也会随之改变。随着演奏技巧不断精进，和弦的声部转位会是一个简单好用的方法。

以下是 C 大调自然音阶上的三和弦，也就是说，这些和弦的根音都是音阶中的音符。

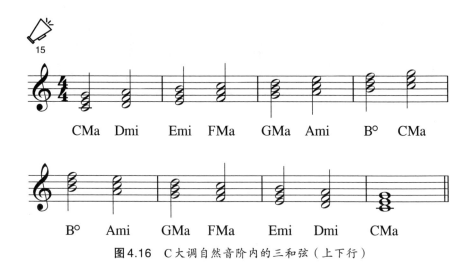

图 4.16　C 大调自然音阶内的三和弦（上下行）

需要注意的是，以 D 音向上构成的三和弦为小三和弦，其中的 F 音，并非升 F。由于在小三和弦中根音和三音之间的距离是小三度，由一个全音加一个半音构成，所以小三和弦决定了调性为小调。大三和弦之所以决定调性为大调，是因为根音和三音之间的距离是两个全音。

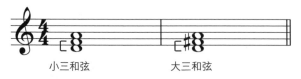

图 4.17　根音为 D 的小三和弦与大三和弦

再次强调，要相信你的耳朵。大部分和弦可以通过听觉感受来判断是大调还是小调。通常一个三和弦听起来明亮愉快，那就很可能是大三和弦；如果听起来黑暗悲伤，那就大概率是小三和弦。

以下是 G 大调音阶的和弦：

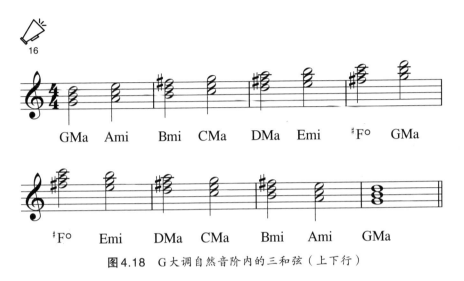

图4.18　G大调自然音阶内的三和弦（上下行）

对比这两个音阶（C大调和G大调）的大三和弦与小三和弦的分布情况，你会发现小三和弦和大三和弦的顺序或排列模式是一致的。如图4.19所示，从主音开始的和弦是大三和弦，从第二级音开始的和弦是小三和弦。从第三级音开始的和弦是小三和弦，从第四级音开始的和弦是大三和弦……而且，任何自然大调音阶上的根音构成的三和弦，会产生完全相同的和弦顺序。因此，如果你准备创作大调歌曲，不管是使用钢琴还是吉他来辅助寻找歌曲调式中可用的和弦，请牢记这个顺序（大＝大三和弦，小＝小三和弦，减＝减三和弦）：

1	2	3	4	5	6	7	1
大	小	小	大	大	小	减	大

图4.19　自然大调音阶的三和弦性质

减和弦——一个"怪叔叔"

在刚才出现的大调和弦中有这样一个和弦，听上去不像是喜悦也不像是悲伤，而是有些怀疑、困惑，或者就是让人单纯觉得"不太对"，这就是减三和弦，减三和弦以C大调的第七级音7（si），也就是B音为根音向上构成和弦B、D、F，这个和弦就被称为B减和弦，简称Bdim。

图4.20　B减和弦

这个和弦在流行歌曲中不常用到，但它有特定的用途。随着你对音乐理论和自己的乐器逐渐熟悉，我会在接下来的章节中带领大家探索更多关于和声和旋律的音乐基础理论，有了这些知识，在创作上多少会更加得心应手。但是现在，不要被这个"奇怪"的减和弦吓跑。减和弦其实可以使音乐瞬间增色不少，但它并不适合作为一个稳定的基础和弦进行更多样的律动创作。

小调和弦

还记得自然小调的音阶吗？与大调不同，自然小调的音程模式为：全、半、全、全、半、全、全。我们先来看看最简单的a小调音阶，你会发现其中没有任何升降号。

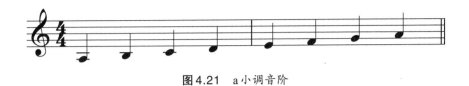

图4.21　a小调音阶

现在，我们来看看小调三和弦中包含的小三和弦、大三和弦以及减和弦的模式：

Ami	B°	CMa	Dmi	Emi	FMa	GMa	Ami
1mi	2°	3Ma	4mi	5mi	6Ma	7Ma	1mi

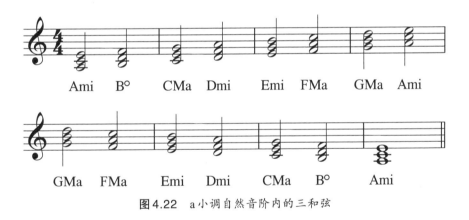

图4.22　a小调自然音阶内的三和弦

这个模式同样可以应用到其他调式的小调音阶上，这样，你就可以演奏出与小调音阶相应的自然和弦了。下图是以d小调音阶构建的三和弦：

Dmi	E°	FMa	Gmi	Ami	BMa	CMa	Dmi
1mi	2°	3Ma	4mi	5mi	6Ma	7Ma	1mi

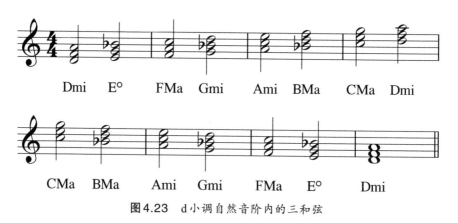

图4.23　d小调自然音阶内的三和弦

和弦的书写

音乐人创作的作品需要体现在乐谱上。在写乐谱时，通常会用和弦标记或符号的形式标明和弦的性质。

- 大调和弦有这几种记法：C、CMa、CMaj、CM、CMajor、C△。实际书写时，大三和弦常常省略后缀。

- 小调和弦可记作：Cminor、Cmi、Cmin、C-、Cm。

- 减和弦常常标注为"dim"或一个小圆圈（°）。

除此之外，还有其他类型的和弦，比如增和弦，记作aug（augment）或"+"；半减和弦，记作"mi7♭5"或"ø"。其他由三和弦开始的和弦，则在上方叠加音符，比如一个7、6或♭5。有时，上方的音符叫作延留音，通过运用延留音，我们可以创作出如

CMa7(9)这样的和弦。

如果你对爵士乐的理论感兴趣，那你一定会喜欢钻研这些和弦，也会喜欢它们的实际运用。

离调和弦

有时候也会用到调性以外的和弦，比如我们需要通过几个出人意料的和弦来强调歌曲中的某一句，或者就是单纯想尝试采用更加独特、有趣的和声进行来打破传统的和声习惯，这时离调和弦的出现会让人眼前一亮。离调和弦往往较少运用。这类和弦的麻烦在于，它们在调性之外，听者会听到调性仿佛远离主调，导致歌曲的主调不稳定，甚至直接脱离调性中心。换句话说，和弦离调距离越远，带来的对比效果就越强烈。过于强烈的调性反差会使和弦听上去似乎"有误"，这不是我们想要的效果。我们是想让听者明白，这些离调和弦是有意的安排，仿佛我们非常清楚能带给听者怎样的感受和体验一样。

和弦之间的关系丰富多样，需要学习的和弦理论知识远不止本章节中的简短讲解所能涵盖。但是，对于那些希望获得更多理论基础的词曲作者，我想再讲解一些在我们常听到的流行歌曲中较为典型的可替代和弦。有三个表示和弦进行功能的专业术语是创作者必须要理解的，它们是：主和弦、属和弦和下属和弦。这三个术语基本可以支撑整首乐曲的进行。主和弦是基于调式主音的和弦。对于C大调来说，主和弦就是以C为根音的大三和弦。主和弦就像一首乐曲的家，是可以休息的地方。主和弦是乐句结尾的解决，就像句尾的句号。主音意味着乐句终止流动，不再向前进行，所有的延伸音（紧张关系）都得到解决。

属和弦不论在什么调性里，听上去都好像在往主和弦上靠拢。因此这种和弦听起来有"回家"的感觉，具有归属性：它的功能就是向主和弦靠拢。在C大调中，最明显的属和弦就是G大三和弦。

下属和弦不论在什么调性里，听上去都好像在往属和弦靠拢，随后，乐曲将回到主和弦。下属和弦也可以直接走向主和弦。在C大调中，下属和弦就是F大三和弦。

讲解到现在我们要明白的是，下属和弦、属和弦和主和弦是用来表现乐曲的动态进行的感觉。这种动态进行的模式我们称之为"终止式"。如下：

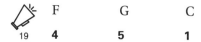

F	G	C
4	**5**	**1**

这个和弦进行常常被称作4—5—1终止式或IV—V—I终止式。

在这个和弦进行中，F和弦为下属和弦，G和弦为属和弦，C和弦为主和弦。但是，F和弦不是唯一一个可以作为下属和弦使用的和弦。D小三和弦也可以给人以下属和弦的感觉：

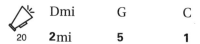

Dmi	G	C
2mi	**5**	**1**

上图的和弦进行常常被称作2—5—1终止式或Ⅱ—V—Ⅰ终止式。

当我们要计划创作和弦终止式时，我们使用的是调内的具有下属、属和主功能的和弦。下面是C大调内的一些有趣的终止式，大家可以在乐器上试一试：

♭A	G	C

借用和弦：用毕即还

　　短暂的离调和弦，可以为歌曲增添趣味。这些和弦可以称为"借用和弦"，因为我们只是短暂使用它们，之后便返回调内和弦。这样做的目的并不是试图将它们作为和声进行的基础，而只是给歌曲添加一些有趣的色彩。与各式各样的为歌曲增添趣味的方法一样，使用借用和弦依然是为了突出歌词中的某个特别的或想要强调的时刻，并通过新的声音重燃听众对歌曲的兴趣。

　　但是，要怎么选择和弦呢？我们先运用音阶和自然和弦的知识来识别哪个是离调和弦。之前介绍过 C 大调自然音阶内的三和弦，见图 4.16 所示。（乐谱中常常省略大三和弦的标记后缀并使用罗马数字来表示和弦级数。）

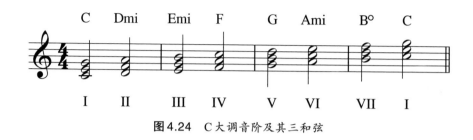

图4.24　C大调音阶及其三和弦

如果我们将大三和弦变成小三和弦，同时将小三和弦变成大三和弦，那么就会得到一组调性之外的和弦。

以 C 为根音的小三和弦

以 D 为根音的大三和弦

以 E 为根音的大三和弦

以 F 为根音的小三和弦

以 G 为根音的小三和弦

以 A 为根音的大三和弦

这些就是可供我们借用的和弦，它们可以在和弦进行中制造听起来意料之外的音响瞬间。许多我们熟知的歌曲都采用了借用和弦。比如约翰·梅尔（John Mayer）的《女儿们》（Daughters）和蕾哈娜（Rihanna）的《谢幕》（Take a Bow）。这些歌曲中最常用的替代之一就是用 D 大三和弦代替 D 小三和弦。常用在以下的和弦进行中：

Ami　　　D　　F　　C

D 和弦在这里有些突兀，出人意料，在此处的旋律用 D 大三和弦要比用 D 小三和弦更增添趣味感和新奇感。

偶尔一借

需要注意的是，写歌时一定要谨慎地且有针对性地使用"借用和弦"。如果在一行音乐里一连使用几个借用和弦，听众就可能失去主调的音感，产生强烈的不稳定感。这种用法会使和弦进行听起来十分混乱，毫无章法，令人困惑，好像是歌曲作者随心所欲写出来的。在一开始摸索借用和弦的用法时，可以先尝试在一个自然和弦区域内进行替代。

关系大小调

你可能已经注意到了，C大调与a小调都没有出现升降号。它们两个调的音阶的主音（第一个音）之间相隔一个小三度的距离，即一个全音加一个半音。我们将这两个音调称为"关系大小调"。从任何一个音符开始向下数一个全音加一个半音，你都可以找到关系大小调的主音。

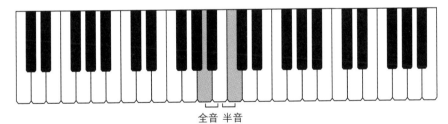

全音　半音

图4.25　A到C：一个全音加一个半音

d小调和F大调互为关系大小调，e小调和G大调互为关系大小调，以此规律类推，此处就不逐一列出了。使用关系大小调是一种可以在和声进行中的不同部分之间造成音乐对比的很好方式。很多

流行歌曲在主歌部分都采用小调。以 A 小三和弦为主和弦来举例，创作时可采用如下的和弦进行：

Ami F G Ami

进行到副歌部分时，可以使用 C 大三和弦给歌曲带来积极、光明、充满能量的感觉。此时的和弦进行可以是：

C C F F

27

副歌第一句以 C 大三和弦开始会带来强烈的音乐对比。在写歌时，你可以试试这个技巧，听听看运用关系大小调转换的方式会给副歌带来怎样的爆发能量。

关系大小调的解决

如果在主歌部分的任何一个位置将乐句解决到 C 大调，那么主歌的调性听上去就会变成 C 大调。因此，如果在使用关系小调时，一定要在副歌部分开始之前避免调性终止在关系大调上。

音乐理论和旋律

目前为止，我们已经讨论了如何在音阶上构建和弦，以及如何运用这些知识编写更有趣的和声进行。当然，还可以运用这些学过的音调和音阶的知识创作出更丰富多样的旋律。

要知道，我们创作旋律要用到的任何音符都来自这个音调内，也就是这个调的音阶。如果以C大调写一首歌，那么可用的音符就是C大调音阶的音符：C、D、E、F、G、A、B。回顾你自己创作的歌曲旋律，看看是否使用了许多重复的音符和音程贯穿整首乐曲。这也许是一种创作风格，但也可能会导致许多作品听上去大同小异。

 聆听练习4.5 *音调和起始音高*

选三首你自己创作的最满意的歌。找到歌曲的音调并且留意你演唱歌曲旋律时开始音的音高。每首歌都做同样的练习。你找到共同点了吗？思考这些相同之处是否会对你创作出新鲜旋律造成阻碍。

单一和弦音

有些旋律基于单一和弦音。"和弦音"是指我们演奏的和弦中的音符，同时也可以用作旋律音符。这类旋律很简单、很好用，会形成让人难忘的音乐效果。泰勒·斯威夫特（Taylor Swift）的《红色》（Red）、凯莉·安德伍德（Carrie Underwood）的《好女孩》（Good Girl）和粉红佳人（P!nk）的《尝试》（Try），这几首歌的主歌部分的大部分旋律都由单一和弦音构成。

写作练习4.6　　　　　　　　　　　　　　*旋律与和弦音*

　　演奏一个简单的和弦进行，可以只有两个和弦，或者只是由一个和弦组成的节奏律动。从你自己创作的或你喜欢的歌曲中选择一句歌词，然后跟随节奏律动用单音符旋律将它唱出。你唱出的这些单音很有可能就是歌曲旋律中的和弦音。最后，明确你唱的是和弦内的根音、三音还是五音，这些就是和弦音。

28, 29

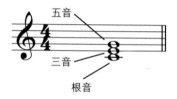

图4.26　C大调三和弦：根音、三音、五音

　　现在，试着换一个和弦音演唱这句歌词。留意在写歌时会以怎样的频率使用同一个和弦音。

邻音

　　另一个能帮助我们为创作旋律增色不少的方法是使用"邻音"。邻音指的是紧挨所演唱的和弦音之上或之下的音符。邻音始终是旋律的调内音阶的一部分。

　　假设我们正在写一首C大调的歌曲，如果旋律以E音开头，E音是C大调的第三级音，那么邻音就是D音和F音。注意，♭E不是邻音，因为它不属于C大调音阶。

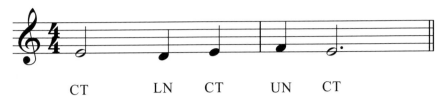

图 4.27 E 音的邻音。CT（Chord Tone）：和弦音；LN（Lower Neighbor）：下邻音；UN（Upper Neighbor）：上邻音

 聆听练习 4.7 邻音

许多令人难忘的歌曲都会运用邻音来达到"抓耳"的效果。泰勒·斯威夫特（Taylor Swift）的《红色》（Red）、凯莉·安德伍德（Carrie Underwood）的《出轨之前》（Before He Cheats）都是如此。听五首你最喜欢的歌手的歌曲，看看是否能找出旋律中运用到邻音的地方。

写作练习 4.8 用邻音写歌

30, 31 尝试用邻音写一首歌，请先演奏一段简单的和弦进行，然后选择一个和弦音并以这个音开始创作旋律。试着将旋律向上或向下移动到邻音，再返回到和弦音。这样简单的旋律的优点就是唱起来简单，也很容易让听众记住。

两个和弦音

我们也可以用两个不同的和弦音创作旋律，从一个音上行或下行到另一个音，也可以在二者之间呈锯齿状音型排列。如图 4.28 所示，我们在旋律中演奏 C 大三和弦时，可以在 G 音和 E 音（和弦的五音和三音）之间移动，这样就会形成旋律。

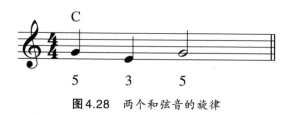

图 4.28 两个和弦音的旋律

聆听练习 4.9　　　　　　　　　　　　　　　*两个和弦音*

听一听凯蒂·佩里（Katy Perry）的《黑马》（Dark Horse）和蕾哈娜（Rihanna）的《不忠》（Unfaithful），两首歌都有一部分旋律由两个和弦音构成。

写作练习 4.10　　　　　　　　　　　　　　*用两个和弦音写歌*

从一段简单的单和弦律动开始。选择两个和弦音，如主音和三音，或主音和五音，或三音和五音，然后在两个音之间跳跃，形成旋律。

经过音

"经过音"是又一个与音阶相关的知识，使用它是另一个可以帮助我们创作旋律的方法。经过音是用来连接两个和弦音之间的音符。比如在C大调中，当我们唱E音和G音这两个和弦音时，中间可能会加上经过音F音。

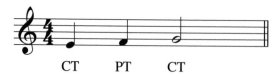

图 4.29　经过音。CT：和弦音；PT（Passing Tone）：经过音

经过音可以运用在旋律的上行、下行上，也可以呈锯齿状。

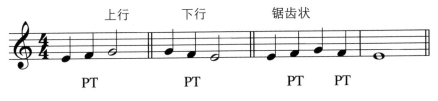

图 4.30 经过音在旋律中的移动方向

聆听练习 4.11 经过音

一些流行歌曲经常会用到经过音创作旋律，比如凯蒂·佩里（Katy Perry）的《黑马》（Dark Horse）、凯莉·安德伍德（Carrie Underwood）的《出轨之前》（Before He Cheats）和艾德·希兰（Ed Sheeran）的《给我爱》（Give Me Love）。

32, 33, 34

听一听这几首歌或者你喜欢的其他歌手的歌曲，注意这些歌曲中是如何利用经过音创作出简单有效的旋律的。

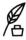

写作练习 4.12 用经过音写歌

用一个单和弦律动作为开始，唱出一小段使用经过音的旋律。注意你选择的是哪个和弦音作为旋律的开始，并且留意你使用的经过音是在和弦音之上还是在之下。再尝试用与刚才相反的移动方向创作一段旋律，或者像刚才一样从不同的和弦音开始创作旋律，这样可以获得不同的声音效果。甚至，你也可以尝试直接用经过音取代和弦音作为旋律的开始。

琶音

使用琶音同样是一种创作旋律的方式。"琶音"是指连续演奏或演唱三个或以上的和弦音。使用这个创作方式，可以从任意一个和

弦音开始，然后向上或向下移动。

图4.31　C大调的琶音与和弦构成

 聆听练习4.13　　　　　　　　　　　　　　　　　　琶音

　　流行歌曲会利用琶音创作旋律，比如莎拉·巴莱勒斯（Sara Bareilles）的《情歌》（Love Song）的预副歌部分、约翰·传奇（John Legend）的《普通人》（Ordinary People）的副歌部分，以及蕾哈娜（Rihanna）的《谢幕》（Take a Bow）的主歌部分。去听一听这些部分或者其他你喜欢的歌手的歌，想一想你自己创作旋律时该如何运用琶音。

写作练习4.14　　　　　　　　　　　　　　　　　　用琶音写歌

　　琶音可以为旋律赋予独特的声音，尤其是能够与其他旋律形成反差。尝试像音频示例35和36一样，结合使用这两种方法创作旋律，可以是经过音和琶音，或邻音和琶音。

35, 36

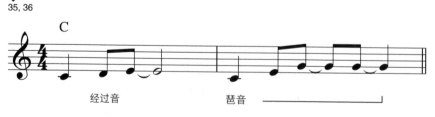

图4.32　由经过音和琶音构成的两小节旋律

最后的话：关于旋律和音乐理论

　　理论知识对创作旋律或和声而言也许并不是必需的，但如果我们能够运用理论拓宽思路，为歌曲创作开辟新的可能性，理论学习就会变得大有裨益。平时要注意总结自己惯用的旋律与和声方式是什么，这样可以帮助我们在创作上避开惯性思维，写出新鲜、不同以往的东西。有时，即使我们能够读懂或理解理论概念，也还需要大量的实践才能很好地应用，但好在这一步并非十分困难。切不可操之过急，要一步一个脚印，尝试运用前面学到的每一种方法写歌，这样你的创作技能就会有所提升。多写几首，你终会成为一名才华横溢的音乐人，一个技巧娴熟的词曲作者。但是，不论使用什么方法，都是为了能够让你有能力更准确、更完整地向听众传达你内心的感受，以达到最好的音乐效果。

旋　律

　　在第四章，我们学习了几种运用音阶和和弦等基本理论知识创作旋律的方法。在本章，我们将学习怎样在不用了解很多理论知识的情况下提升旋律创作的水平，也会学习一些在歌曲的不同部分制造旋律对比的手段或方法。

　　简单来说，歌手演唱出来的就是旋律。旋律包含两个元素：音高和节奏。音高指的是演唱或演奏的音符是什么，节奏指每个音符需要保持多久。音乐在记谱时，旋律中会用到十六分音符、八分音符、四分音符、二分音符、全音符以及八分音符三连音、十六分音符三连音、三十二分音符甚至六十四分音符等各种音符的组合。虽然通过阅读和理解这些音符与和弦的关系对演唱歌曲或演奏乐器更有帮助，但即使不知道这些知识也仍然可以学会写歌。写歌的关键在于相信和依赖自己的耳朵，听觉在此时非常重要，它可以直接判断一段旋律中的和弦是好是坏。基本的理论知识请参考第四章，但现在，让我们学习只用听觉和感觉来创作，不要去担心你写下的音乐能否让别人演奏。

　　重点：很多词曲作者其实都不会读谱，还有一些并不知道自己正在演奏什么和弦，也不知道自己正在唱什么音符。因为这些词曲

作者拥有对音乐最原始的直觉，他们能感觉到旋律听上去对不对。诚然这个直觉有一部分来自天赋，但是另一部分则来自他们专心聆听和研究音乐并在这之后进行了大量的创作练习。

不认识音符也能写出好旋律

一段旋律中的音符，除了用它本身的名字命名之外，其实还可以通过很多种方式来描述。例如，我们可以描述旋律的大概的形状轨迹，它里面的连续音符是长还是短，音符之间是否有很多休止。我们还可以观察音高之间是否挨得很近，音高之间是否有很大的跳跃。我们可以描述旋律是在小节的强拍之前还是之后开始，观察这些乐段是短还是长，甚至可以看同一组音符重复的频率。这些都可以描述我们听到或写出的旋律，也是一个解释为什么我们听到的旋律会写成这样的好方法。旋律最重要的特征是它的"动机"。动机将旋律定义为只属于那一首歌，就像歌曲的指纹，它可以由一两个音符组成，也可以由几个音符组成。当我们听到它时就立刻知道它来自哪首歌。动机会在歌曲的旋律中不断重复，歌曲的不同部分可以有不同的动机。

歌曲中最常听到动机的位置是主歌第一句和副歌第一句，或者歌名在副歌中出现的地方。这些位置的旋律使歌曲与众不同，会让该部分的音乐从上一部分跳脱出来。

那些特别流行的歌曲都有一个较为强烈而独特的旋律动机。换句话说，词曲作者要在主歌和副歌的第一句以及歌名出现的地方下大量的功夫，尽可能地让歌曲在一开始就能有特殊的记忆点。很多时候，作者最终选择的并不是首先浮现在自己脑海的旋律，而是经过多次尝试找到的最合适的旋律。

注意： 在识别乐曲的动机时，旋律的节奏比音高更重要。如果保持相同的节奏，只改变音高，动机仍然清晰可辨，但如果改变节奏，那么即使保持音高不变，也将不再是原来的动机。

♪♪ **聆听练习5.1** *旋律动机*

很多歌曲的旋律动机都是很容易辨识的。大多数大热单曲都朗朗上口，并且因易于传唱的旋律动机而被大家记住。即使是那些从不注意歌曲结构的音乐人创作的能大火的作品，也是基于一个十分有传唱度的动机。聆听几首你最喜欢的歌曲，试着找出那些潜藏在主歌和副歌中的动机。你能唱出这些动机吗？你觉得是什么使它们如此有特点？那么，你能想到你喜欢但没有明显的旋律动机的歌曲吗？再听听这些没有明显旋律动机的歌曲，请特别留意歌曲中那些反复出现的旋律的构思。

反复，重复

想象一首歌的旋律没有任何反复，只是一串毫无规则排列的音高和节奏，这样的旋律极其难唱、难记。也就是说，我们之所以能注意到歌曲中的旋律动机，是因为这一小段旋律会重复出现。旋律的反复会帮助听众记忆，也让听众知道歌曲的关注点在哪儿，并且能够引导听众听到歌曲主要想传达的信息或想要被听众理解的音乐主旨。歌曲旋律的反复往往在一些常见位置出现。例如，副歌可能只有一句，但重复多次。像约翰·梅尔（John Mayer）的《你的身体宛如仙境》（Your Body Is a Wonderland）和《说（你该说的话）》（Say [What You Need to Say]）就是这类重复的例子。有些歌曲甚至在整首歌中使用单一部分或旋律动机的重复，从而形成非常简单的歌曲结构。此类歌曲的例子有加尔文·哈里斯（Calvin Harris）

的《夏天》（Summer）和《感觉如此接近》（Feel So Close），以及碧昂丝（Beyoncé）的《假如我是一个男孩》（If I Were a Boy）。

还有的歌曲在副歌的后半部分重复使用副歌前半部分的旋律。例如，流氓弗拉德乐队（Rascal Flatts）的《生活就像一条高速公路》（Life is a Highway）和辛迪·劳帕（Cyndi Lauper）的《一次又一次》（Time After Time）。

主歌也会用到旋律动机的反复。有几种常见的主歌旋律结构，它们包含一到两个旋律动机的反复。我们来看看下面的结构以及使用这种结构的歌曲范例：

结构一：单一动机的完全反复

37

第一句：动机1

第二句：动机1

第三句：动机1

第四句：动机1

这种结构的歌曲有约翰·梅尔的《说（你该说的话）》（Say [What You Need to Say]）和迈克尔·杰克逊（Michael Jackson）的《坏的》（Bad）。

结构二：两个动机交替反复

38

第一句：动机1

第二句：动机2

第三句：动机1

第四句：动机2

这种结构的歌曲有约翰·梅尔的《女儿们》（Daughters）、猜猜是谁乐队（The Guess Who）的《美国女人》（American Woman）

和 B.o.B 的《飞机》(Airplanes)。

包含六句歌词的段落也会用到典型的反复模式。我们会听到两个动机如下重复：

39

第一句：动机 1

第二句：动机 1

第三句：动机 2

第四句：动机 1

第五句：动机 1

第六句：动机 2

例如艾薇儿·拉维尼（Avril Lavigne）的《我在你身边》(I'm with You) 就是这种结构的歌曲。

还记得我们之前讨论过，即使改变音高但只要保持节奏不变，那么动机仍然可以被辨识出来吗？ 听听艾德·希兰（Ed Sheeran）的《唱》(Sing) 的主歌部分和副歌部分，你注意到有多少次反复？你会发现音高的改变并不影响音符依然保持同样的短促节拍。

反复会增加旋律的记忆点。但重复的次数有什么限制吗？关于这一点倒没有严格的规定，但我鼓励创作者多多尝试，在反复尝试中找到自己的喜好。下图是一个衡量尺度，它直观地展示出歌曲中使用重复过多或过少带来的影响。

无重复　　　　　　　　　　　　　　　　　　　　**重复过多**

· 歌曲听上去杂乱无章　　　　　　· 歌曲听上去老套、简单、刻意

· 听众会认为歌手不明白自己在唱什么　　· 听众对歌曲传达的信息没有信服感

图 5.1　重复次数的衡量尺度

但总的来说，不论是主歌、预副歌、副歌还是桥段，歌曲的每个部分都可以运用重复。重复，是帮助我们让听众关注到歌曲最重要的声音和信息的最强大的工具之一。

> **有变化的反复动机**
>
> 　　有时，旋律动机不会做完全一致的反复，而是有些轻微的变化。歌手可能会改变一个音符，或者在动机中添加或拿掉一个音符，这样可以在听觉上制造别样的感受，甚至可以更加适配那句歌词，但就整体来说，这仍属于反复。试着从整体构思的角度反复聆听旋律，思考这一乐句是在强化动机，还是在引入一个新的、对比鲜明的动机？

聆听练习5.2　　　　　　　　　　　　　　　　　　　*动机的反复*

选择一首你最喜欢的，但由别人创作的歌曲，专心聆听动机的反复规律。然后，列出主歌的具体结构，数出动机重复的次数。再用同样的方法数出副歌部分动机的反复次数。然后换成你最喜欢的另一首歌曲，并列出它的结构。你注意到两首歌的歌曲结构的相似之处了吗？这些相似之处是否让你了解到自己喜欢的歌曲都有某种特点？思考如何将这个结论应用到自己的创作中。

写作练习5.3　　　　　　　　　　　　　　　　　　　*副歌中的反复*

尝试将一个副歌的旋律用四次完全重复的动机写成，然后再写一个四句的副歌旋律，用两个动机交替重复的形式完成。仔细揣摩这样简单的创作带给你怎样的感受，是舒适还是不适？这跟你平时的创作方式是否相同？你喜欢这种方式吗？

旋律的秘密成分

　　还记得第三章讲过对比的概念吗？其实可以知道这样一个"真理"：没有反复，就根本无法进行对比。只有当我们已经确立了一种声音并且想要带给听众一些明显不同的听觉感受时，才会产生对比。我将带来更多创作方法，帮助你写出有趣的旋律，并在不同段落之间构成较为强烈的音乐对比。

音高

　　还记得在第三章中讲解的旋律从主歌到副歌如何变化的内容吗？音高是一个非常常见的方法，可以在不同段落之间创造对比。很多流行歌曲在副歌提升音高相应地会带来更多能量。艾德·希兰（Ed Sheeran）的《唱》（Sing）和碧昂丝（Beyoncé）的《假如我是一个男孩》（If I Were a Boy）就是很好的例子。副歌的音高往往是整首歌曲旋律中最高的，因为副歌段落承载了表达歌曲的主要信息的"使命"。主歌和预副歌（如果有的话）的音高普遍较低，这样就在音域上给旋律上行留下了空间。我们只需要用不同于此前听众已经熟悉的音高展开歌曲的下一部分，音高也就能成为一个很好的制造音乐对比的工具。

主歌音域

　　如果你创作的歌曲的副歌部分开始音太高，很难唱，那么就需要回到主歌部分找原因。可能是因为你的主歌是从你的音域的中音区至高音区开始的。试着将主歌音高降低几个全音，让主歌从你的音域的低音区开始。这样，之后就有更多的余地留给副歌更高的旋律音了。

音符时值

创作旋律时，其实就是在创作音高的长度。作者本能地会倾向于使用相同的基本音符时值（如四三拍的旋律中，都用四分音符表示节奏，而不是用八分音符）。如果想在这些基本音符上写出不一样的节奏，就需要知道音符的时值有多长。如果你已经写过一些作品，你可能更想知道为什么自己的许多作品听起来都大同小异。或者，你正在苦恼主歌和副歌听起来过于相似，想让副歌部分更加明显。改变音符时值可以解决这些问题。

聆听以下流行歌曲，它们就是通过改变音符时值的方法来区分歌曲的各个段落的。在泰勒·斯威夫特（Taylor Swift）的《22》中，音符时值在从主歌到预副歌时突然加长；凯莉·安德伍德（Carrie Underwood）的《好女孩》（Good Girl）中，副歌的长音符与主歌中较短的音符形成了对比；凯蒂·佩里（Katy Perry）的《烟火》（Firework）中，预副歌和副歌都由于主歌使用了更长时值的音符而增色不少；而约翰·传奇（John Legend）的《我的一切》（All of Me）只在副歌的个别地方使用了长音符。

改变音符时值的方法非常简单。尝试分别用短、中长、长的音符时值来创作歌曲中的不同段落。长音符可以持续一整小节或半小节，而短音符可以只是一闪而过。如果我们同时运用动机反复，那么歌曲的这个段落就主要以一个或两个音符时值构成。制造对比的关键在于，在下一段落中选择截然不同的音符时值。例如，对比效果很好的主歌和副歌可能会是如下结构：

- 主歌1：短音符/中长音符
- 副歌：长音符，以几个中长音符结尾
- 主歌2：短音符/中长音符

- 副歌：长音符，以几个中长音符结尾

现在，假设我们想写一段再次形成强烈对比的桥段旋律。桥段紧随副歌，所以只需要与副歌产生对比即可，排列方式可依照以下结构：

- 桥段：短音符
- 副歌：长音符，以几个中长音符结尾

对比

　　关于对比技法的重要事项：当我们以一个不同于之前段落大部分音符的新的音符时值开始一个段落时，就会感到强烈的对比。也就是说，如果前面段落的音符大部分是长音符，新的段落变成以短音符为主时，对比感就会更加明显。

聆听练习5.4　　　　　　　　　　　　　用音符时值产生对比

40
　　聆听你最喜欢的几首歌曲，注意它们如何用不同的音符时值在主歌、副歌等段落之间形成对比。对比可以设置在一个段落内，也可以在不同段落之间，但尽量从歌曲的整体角度去考虑这些细节的设置。通过以上的过程，你是否已经找到适合你自己的写作模式？

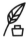

写作练习5.5　　　　　　　　　　　　用音符时长的对比构成旋律

　　尝试运用反复的技法写一段简单的主歌旋律，可以是简单地将旋律动机

重复四次。然后，分别用短、中长或长音符来改写这段主歌动机。尝试用不同长度的音符时值写一段跟在主歌后面的对比段落，并且一定要在对比段落的第一句使用不同长度的音符时值。现在，你听出对比效果了吗？

安放重音：之前、之上，还是之后

现在介绍第三个用来编排旋律的利器——"安放重音"。演唱的旋律起始位置与小节节拍的位置关系叫作旋律乐句的"重音"。它可以在和弦演奏之前的小节强拍处开始，也可以在和弦演奏的同时开始，还可以在和弦开始之后开始。

如果我们在和弦落键之前开始演唱，那么旋律从开始之处到强拍出现之前就是"弱起小节"。

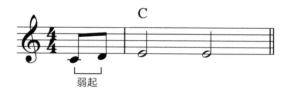

图5.2　弱起音符

如果演唱与和弦同步开始，那么我们是在小节的强拍之上开始演唱。

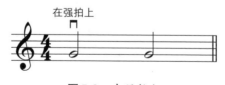

图5.3　在强拍上

　　如果我们在和弦进行开始之后进入演唱，那么旋律就开始于强拍之后。

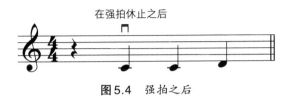

图5.4　强拍之后

　　聆听布鲁诺·马尔斯（Bruno Mars）演唱的歌曲《皆应是你》（Just the Way You Are），试着找一找乐句中包含的各处的强拍。主歌旋律乐句在小节的强拍之后开始，而副歌旋律乐句则是在强拍之前的弱起拍开始。大多数流行歌曲都会在改变旋律乐句音符时值或提升副歌音高之外，通过这种技巧使歌曲不同段落形成对比。

　　旋律的反复最突出的特点是会着重引导听众的听觉预期，这样，当我们突然给听众一些预料之外的东西时，声音就会变得格外新奇。比如，原本在强拍之前开始的旋律，突然变成开始于强拍之上。这就是为什么在同一乐段中将大部分乐句以相似的方式排列，只有在新乐段开始时才进行更改。

不同的重音

　　请记住，即便旋律动机发生轻微的变化，我们依然能听出它是旋律动机。强拍也是如此，只要一个段落中的大部分乐句从相同的重音起拍，那么就可以视这个段落具有这样的整体特征。

聆听练习5.6 乐句的重音

41

如果你发现不同的歌曲段落听起来雷同，那么看看旋律的重音是否相同。为了形成更多的对比，你是否可以改变新的段落第一句的重音？试一试，听听效果。

乐句长度：短与长

一个乐句就像说话的句子，都要有开头和结尾。如同语言有逗号、句号一样，乐句之间也会有一定的停顿。除了音高、音符时值和强拍，还有一种用于修饰旋律的手段，那就是转换乐句的长短。一段主歌旋律可能有四个乐句，每一个乐句平均为两小节。到了副歌改变乐句长度，可以加长，也可以缩短，从而形成乐句长与短的对比效果。

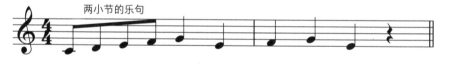

图5.5 两小节的乐句

以上这段旋律是一个持续两小节的旋律乐句。请注意，乐句中并没有任何休止符的出现将其分割成更细碎的部分。

我们暂时不用乐理知识来识别乐句。通常来说，一个乐句持续的长度就是一句歌词的长度，歌手的换气意味着上一个乐句结束，同时下一个乐句开始。而在旋律使用休止符的地方，也意味着上一个乐句的结束和下一个乐句的开始。尝试只用耳朵去辨别一个旋律乐句的起始，仔细去听乐句从什么时候结束，一个新的乐句又在哪里开始。相信你的判断，并且将乐句的长度用短、中长或长这种方式描述出来。例如，凯蒂·佩里（Katy Perry）的《烟火》

（Firework）的主歌使用了非常短的乐句，而副歌则使用了比较长的乐句。

除此之外，还可以根据一个乐句适合填多少字的歌词来判断旋律乐句的长度。一句很长的歌词要么需要很多短音符，要么需要用长音符来填充很长的旋律乐句。只有几个字的歌词只需要几个音符，可能只需非常短的旋律即可将其唱完。

聆听练习5.7　　　　　　　　　　　　　　　　　　乐句长度

42

聆听你最喜欢的歌曲，试着在几段主歌和副歌中辨别旋律乐句长度。试着感受旋律中自然的停顿。这些停顿将旋律分割成更小的片段，也就是乐句。

写作练习5.8　　　　　　　　　　　　　　　　　改变乐句长度

尝试写一段乐句长度跨越两小节或更多小节的主歌。然后，试着在副歌部分将乐句长度缩短为一小节。你感觉到乐句内在的能量变强了吗？现在颠倒一下，写一段短乐句构成的主歌，然后在副歌部分使用长乐句。现在感觉如何？

音群，音程

当我们不按照乐理知识来看待旋律时，会这样描述一段旋律：音符的音高是否紧挨在一起（音群），一个音高到另一个音高之间是否有大跳（间隔）。音程是两个音符之间的高低关系，如果你有乐理基础，就会知道音程可以分为二度、三度、四度等。如果你还不懂乐理也没关系，可以通过观察旋律的整体形态和走向来判断。

如果我们在主歌中使用的音符形态都是围绕着某个音高展开，那么可以在副歌中转而使用长音符或间隔更大的音符时值。约翰·传奇（John Legend）的《我的一切》（All of Me）和加尔文·哈里斯（Calvin Harris）的《夏天》（Summer）在主歌中使用了紧凑的音群形态的音符，与音符分散排列的副歌形成了巧妙鲜明的对比。凯蒂·佩里（Katy Perry）的《无条件爱你》（Unconditionally）在副歌中使用了分散、距离较远的旋律形态，与音程距离相对较小的主歌部分形成了很好的对比。因此，变化越大，对比越大。

43

上行还是下行

旋律的形态或走向也可以简单地用上行或下行来描述。有时，旋律会在音阶上上行或下行，例如披头士乐队（The Beatles）的《昨天》（Yesterday）的主歌部分，约翰·传奇（John Legend）的《我的一切》（All of Me）以及蕾哈娜（Rihanna）的《谢幕》（Take a Bow）的预副歌部分。当我们要在下一段落创作对比旋律时，可以将歌曲的整体旋律形态视作这个对比的参照点。

填满与留白

旋律的最后一个特点与音高完全无关，而是与节奏紧密相关。音符的长短交替形成节奏，休止符也可以视为音符的一种。它其实是穿插在音符之间的静止音符，对旋律形态的改变作用不容小觑。当我们在音符或乐句之间使用较多数量的休止符时，就会产生一种留有很多"空白"的音响效果，类似的例子可以去听一听

凯蒂·佩里（Katy Perry）的《无条件爱你》（Unconditionally）主歌中带有休止符的乐句。如果我们在旋律音高中填充大量的歌词字节，而只在乐句之间留出很少的休止符，这就会听起来"很满"。例如《无条件爱你》（Unconditionally）的副歌段落中，歌词"Unconditionally"的五个音节都有相对应的音高。另一首歌曲，布鲁诺·马尔斯（Bruno Mars）的《皆应是你》（Just the Way You Are）则使用的是不同的"空与满"的搭配方式。主歌"满"，副歌"空"，副歌段落中使用了较多长音符并且休止符也更多一些。

因此，如果歌曲的每个段落都把音高填满，那这首歌听起来就像是一场无休无止的干巴巴的讲座；而如果歌曲的每个段落都留有较多空拍，又会显得过于稀疏而无法吸引听众的注意力。

写作练习5.9　　　　　　　　　　　　　　　　　　　　　*填满与留白*

44

尝试使用大量休止符去创作歌曲的某个段落，制造留有空白的音响效果。可以在一句旋律里只填一个词语，也可以在连续空拍间隔之后接一个简短有力的音符。当你用很多休止符创作了一个简单的段落之后，试着在它后面加上一行或两行带有长音符或大量较短音符且很少休止符的新部分。这时你听出对比了吗？这种对比会为新段落的能量带来怎样的影响？

方法结合

许多我们熟悉和喜爱的歌曲都同时运用多种不同的方法。但重点可总结为，同时使用的方法越多样，我们感受到的对比就越强烈；使用的方法越单一，对比就越微弱。创作旋律时可以使用的方法总结如下：

- 音高：升高、降低或添加新的；

- 音符时值：缩短或延长；
- 重音：旋律开始于强拍之前、之上或之后；
- 乐句长度：缩短或延长；
- 旋律形态：分散或聚拢，上行或下行；
- 休止符：填满或留白。

现在，你可能会心想："好吧，知道这些方法都很有用，但怎样才能真正运用它们写出旋律呢？"

答案是亲身尝试。能写出优秀的旋律不是什么魔力使然，只是在那句优秀的旋律问世之前，要写多少毫不起眼、无人问津的平庸之作。你可以先唱出一个音高，然后将下一个音高上行或下行，再尝试一下改变音高的时值、替换不同的节奏等，试用多种方式的搭配组合。因此，出色的旋律动机诞生于技巧和灵感的结合。你需要进行大量的写作训练，并且要调整心态，接受自己写出的是非常普通的旋律。当我们为自己内心留出探索的空间时，创造力就会随之蓬勃发展。允许自己写出暂且不佳的作品，这样，你终会写出佳作。

和声与律动

直白地理解，和声包含了和弦。和弦是以三个或三个以上音符按照三度叠置关系排列组成的，需要同时弹奏。和弦进行（同和弦连接）是将一系列和弦一个接一个地演奏。

许多歌曲使用的是大同小异的基本和弦进行。通常，让歌曲出彩的不是和弦进行，而是和弦进行演奏的律动以及和弦与旋律相互作用的方式。接下来我将分别讨论和声与律动，然后讲讲如何将两者结合起来写出有趣的作品。

和弦的色彩

有些音乐人习惯先写和弦进行。如果你能弹钢琴或吉他等和声乐器，可能你会觉得这种方法十分顺手又自然。的确，在我们萌生任何歌词或旋律的灵感之前可以先编写和弦进行，整体框架的搭建能启发旋律和歌词的进一步创作。如果能给这些和弦进行搭配恰到好处的律动节奏，会更有助于下一步创作过程的推进。

创作和弦进行时，首先要选定一个音调。确立音调就能直接划定调内和弦的可使用范围，因为只有调内可搭配的和弦组合在一起才会有和谐的音响效果，否则会听起来不和谐。这并不是说只能选

择调内的和弦，而是要在符合和弦功能或属性的前提下选择能够表达我们感受和情绪的和弦。当然，有时也会用到离调和弦，用来表现不安、痛苦、兴奋或愤怒的情绪，用调内和弦来表现肯定、平和或百无聊赖的情感特点。此处想表达的重点是，当我们将和弦组合在一起形成和弦进行时，它们会投射出一种特定的情感。作为词曲作者，需要充分理解和运用这些和弦，然后用与之匹配的歌词传达出相应的情感信息。

你甚至不知道自己弹的是什么和弦，却可以"随便"弹出和弦进行的情绪。悲伤还是深思？充满希望还是惴惴不安？快乐还是胜利？愤怒还是自信？无论如何先录下自己演奏的和弦进行片段，等有空闲的时候再听，这种方法对创作十分有帮助。原创不易，请坚定地相信你的第一直觉。如果还是无法确定，把录音放给另外两个人听，请他们说出自己的听后感。

聆听练习6.1 *音调与和弦意识*

你创作时习惯以小调和弦还是大调和弦构思？你是否惯用某个音调？是不是由于这个音调更易于演奏而且由你熟悉的和弦组成？依照你最常选择的音调与特定和弦去总结你创作时的规律，这样你就可以在下次写歌时根据这些信息另寻一些打破常规的创作。

保持简单

许多我们喜欢的歌曲在和声的设置上都十分简单，也许主歌只有两个和弦，副歌只增添一个新的和弦。新手作者往往会将自己会演奏的和弦都堆叠进一首歌。但有时，过多的和弦只会让声音变得过于复杂甚至杂乱无章，不能够给听众形成有吸引力的记忆点。

和声对比

还记得"对比"的概念吗？现在我们要讨论和声，"对比"又来了。在写歌时，我们会在每个段落（比如主歌或者副歌）决定要用哪些和弦。如果规定了相同的速度，在该速度下演奏相同的和弦，就会在听觉上有雷同的感受，也无法根据和声来划分段落。因为从和声方面考虑，有两种基本方式可以判断新部分的开始，第一种方式就是使用新的和弦。

新的和弦带来全新的感受

当一首歌曲以一个新的和弦展开一个新的段落时，就会打破听众所熟悉的在上一个段落延续下来的和声模式。如果在主歌用了三个和弦，然后用听众从没有听过的一个和弦展开副歌，那么副歌听起来就像是一个全新的段落。即使在主歌部分只用了三个和弦中的一个，这种和声模式也总归是发生了改变。按照下面这个简单的和弦排列图，看看我们能如何通过改变开始的和弦来制造对比效果，从而改变和弦的模式，表明新一段落的开始。每个和弦以 $\frac{4}{4}$ 拍为节奏持续四拍。

主歌

G	C	G	C
G	C	G	C

副歌

D	C	G	G

D C G G

在主歌中使用具有太多功能的和弦会导致的问题是，后续的旋律无法靠新的和弦产生听觉上的音乐对比。因为五花八门的和弦本身已经产生了很多的对比，这样会逾越制造"对比"的很多规则，使乐段失去平衡，一团混乱。相反，精简和弦的数量可以让每个段落都围绕表达某种特定情绪的和弦模式，从而使重心更加突出。下面的和弦列表中，主歌只用了一个和弦。这样，副歌中制造对比的空间就大很多，加入新鲜的声音就会变得很容易。

46

主歌

G G G G

G G G G

副歌

D C G G

D C G G

写作练习6.2 *简约的和弦*

试着仅用一到两个和弦创作一个简单的段落。然后，试着用未使用过的和弦开始这首歌的下一部分。保持简单不仅是确保歌曲情绪明朗的好方法，而且能让下一个段落有新的和弦可用。

慢变，快变

　　另一种制造对比的方法是改变跨越段落的和弦变化频率。也就是说，如果主歌有三个和弦，以每两小节换一个和弦的频率进行，那么在副歌中每一小节换一个和弦就会给副歌注入全新的生命力。同样，在新的段落中每四小节更改一次和弦也会使其听起来有不一样的新鲜感。

　　更加频繁地改变和弦进行的频率会在局部赋予歌曲更强的动力。虽然节奏没有改变，但歌曲会洋溢着全新的激情向前推进。降低和弦的更改频率会产生相反的效果，给人一种舒缓、宽广、平静甚至有点呆板的感觉。就像特定的和弦类型会传递特定的情绪一样，我们也需要给和弦的进行拟定一个特定的速度，这个速度会对所要表达的情绪造成很大的影响。在下面的和弦图表中，每个和弦持续一整个小节，也可以理解成是 $\frac{4}{4}$ 拍中的四拍。

主歌

| G | C | G | C |
| G | C | G | C |

如果我更频繁地改变和弦，那么就会变成以下的形态：

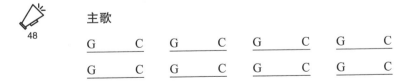

主歌

| G | C | G | C | G | C | G | C |
| G | C | G | C | G | C | G | C |

这样，不再将每个和弦保持四拍，而是将每个和弦保持两拍。

（每段下画线代表一个小节，此处每小节有一个以上的和弦数量。）
反过来，降低和弦的变化频率，那么就会变成以下的形态：

主歌

G　　　G　　　C　　　　C

G　　　G　　　C　　　　C

在此处，每个和弦持续两小节，即八拍，而不是四拍。

一个段落与另一个段落在听觉上有多大的区别，在某种程度上取决于我们同时运用几种创作手段。例如，如果我们在改变和弦变化频率的同时使用了新的和弦，就会得到非常不同的声音。但是，如果我们保留相同的和弦，仅仅更频繁地改变和弦，最终的声音呈现可能只会略有不同。如果我们在运用这些和声工具的同时，也运用所有能够增加对比效果的旋律工具和歌词工具，那么就为创作出新鲜有趣的歌曲带来了无限可能。

律动，律动，动起来

很多词曲作者开始接触写歌都是从精进"律动"着手的。"律动"指的是歌曲的节奏感。词曲作者需要考虑的是，对歌曲整体结构相关的节奏和律动的理解与把控。我想讲讲如何利用节奏和律动的知识在歌曲不同部分之间形成适合的对比，让副歌动力更加充沛且丰富，并让听众有兴趣从头到尾把歌听完。

关于律动的讨论还会让你了解如何通过制作和编配来传递律动。

直线和摇摆

我们听到的许多节奏律动都可以用直线或摇摆来描述。要了解二者的差异并将这些律动的感觉应用到你自己的写作中，请先看看下面的图。

图6.1 *直线律动*

50, 51

以上是直线律动的示例。将这张图视为一个小节，每一条粗线都是该小节内的四分之一节拍。每一条细线代表节拍之间的一个八分音符。在这种用直线表示的律动模式中，八分音符恰好置于两个节拍的正中间。这里没有怪异的地方，而是"直截了当"。

音频示例50中用手鼓演示了这种直线律动的感觉，而示例51演示了这种直线的感觉用作歌曲循环的效果。

现在，我们来看看下图中的摇摆律动。

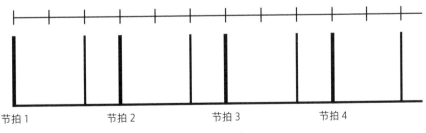

图6.2 *摇摆律动*

52, 53

在一个完全能够跟随节拍产生身体上不自觉的摇摆律动的节奏模式中，如上图，每个小节被分成三等份，在图6.1的直线节拍模式中中间节拍可将两个节拍前后等分，在图6.2中韵律节拍被推迟到小节三等份的最后一等份处。音频示例52用手鼓演示了这种摇摆律动的声音，音频示例53用循环节奏演示了这个律动。

你可能会觉得这种摇摆的律动强度听起来十分机械，好像这样说太严重了。其实，音频中的节拍是由计算机生成的模拟音效，音乐人在实际作曲中的节拍并不会像这样有机械、不自然的感觉。

54, 55

正是人为的参与让摇摆律动变得活灵活现起来。尽管摇摆模式的"严重程度"在歌与歌之间仍然存在很大差异，但通过创作者人为的加工之后的摇摆感会介于两个重音之间。聆听音频示例54中手鼓打出的更加柔和的摇摆律动，然后听一听音频示例55中的循环律动。

同样，尽管这个音频示例也是计算机生成的，但带有精确感的摇摆律动有类似于拉丁美洲风格的音乐律动特征。对音乐律动的把控和判断本身就是一门艺术，成就这门艺术需要高度的音乐技巧训练和持续的听觉培养，这样才能慢慢地在音乐人的脑海中形成自然而然的音乐直觉创作敏感性。不过，虽说越早开始接触不同的律动越好，但总归什么时候开始都不算晚。

56, 57

让我们再听一组示例，音频示例56、57运用了鼓声模拟节拍，从示例56中的直线律动换到更加人性化的示例57中的摇摆律动，然后是一个机械模拟摇摆将节拍完美划分为三等份。

围绕摇摆律动概念的讨论只能算窥其门径。无论哪种音乐类型，音乐人都会从"数学角度或对称角度"衡量之后，再加上自己的偏好以及对音乐各方面的处理，最终让音乐变得生动。我们知道，有意识地决定音符出现的位置（这里并不是指由于缺乏练

习或经验不足）是一种技巧，也是一种创作的艺术。流行乐坛有很多这样的例子，从约翰·梅尔（John Mayer）到布鲁诺·马尔斯（Bruno Mars），从斯汀（Sting）到酷玩乐队（Coldplay），从莎拉·巴莱勒斯（Sara Bareilles）到史密斯飞船乐队（Aerosmith），从迈克尔·杰克逊（Michael Jackson）到闹翻天男孩乐队（Fall Out Boy），这种人性化的、浑然天成的音乐才能在歌曲中无处不在。

值得一提的是，近几十年来，许多嘻哈（Hip-hop）大师将这些概念和元素巧妙地、非常音乐化地运用在自己的作品当中，为新生代音乐人的创作留下了很多可借鉴和模仿的范例。在实际创作中，音乐制作人将这些已经被音乐人加工演绎过的各种各样的摇摆律动进行后期制作编配（许多样本可以追溯到20世纪40年代到70年代），然后再将风格和形式都迥异的摇摆律动与计算机生成的律动进行叠加，会生成一些令人惊艳的节奏片段。听一些计算机元素较少的嘻哈曲目，当节拍似乎并没有以对称的方式排列时，我们就会感觉节奏有些奇怪，这时请移步去听一听全曲完整的律动，在数学的角度听这些节拍似乎总会让人迷糊，但这不影响我们被颇具音乐魅力的有机整合吸引。劳伦·希尔（Lauryn Hill）的《劳伦·希尔的错误教育》（The Miseducation of Lauryn Hill）或 Jay-Z 的《蓝图》（The Blueprint）就是很好的例子。

休止符和节奏变化

为了让词曲作者进一步理解律动的概念，还有一个方法就是充分考虑到节奏，甚至是在钢琴或吉他这样的乐器上单独演奏歌曲时。演奏音乐时，我们正在传达的不仅仅是和弦本身，还有伴随这些和弦一同传入听众耳朵里的律动。让我们通过聆听音频示例58进一步

理解这个说法。注意听从A段过渡到B段的瞬间，虽然演奏的是相同的和弦，但B段中的节奏的动力感有所提升。其实让B段获得类似动力感的方法不止一个，但大部分都是基于节奏的变化。

　　仔细聆听低声部贝斯的声音，你会发现A段中的节奏打在小节的第1拍和第3拍上。为了让节奏更清晰可辨，音频示例59在混音中将贝斯的音色做了推高处理。

　　虽然也出现一些弱起音符，但总体来说节奏打在第1拍和第3拍上。另外，注意这一部分中休止或"留白"的空隙。虽然略微有一些弱起音符，但贝斯不会在第2拍和第4拍上演奏，只作停顿。再听B段，贝斯的演奏发生了较大变化，节奏也加倍快了。此时的贝斯声部是用八分音符贯穿整个段落，中间没有任何休止或"喘息"的空间。

　　现在，听听音频示例60中的手鼓。它也改变了节奏时值。

　　在A段中，手鼓演奏的是八分音符，营造出非常稳定的节拍韵律，就像手表的秒针一样平稳而耐心地转动。然而，在B段，节奏变得紧凑，演奏的是十六分音符，为这个段落增添了一种兴奋感。

　　再听一遍，这一次专注于键盘声部。在A段，演奏的是满时值全音符，其上方悬浮着潜在的旋律声部，它们互不影响。在B段中，钢琴演奏八分音符，在某种意义上将节奏频率和能量翻了四倍。

　　现在让我们听听电吉他。尽管A段和B段之间的节奏时值似乎没有太大变化，但就像我们在贝斯部分讨论过的那样产生了动力感。在A段中，用"断奏"法来理解吉他声部最为恰当，听到的是非常短促的演奏。归根结底，吉他演奏的是八分音符，但断奏的特征就是非常短，你可以将其视为十六分音符后跟着十六分休止符。表现在乐谱上如图6.3所示：

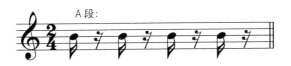

图6.3　短促的十六分音符与柔和的八分音符

当乐句在没有使用任何休止符的情况下自然地流动时，可以为听众带来一种温暖、凝聚、厚实的质感，在听觉上提升音乐的动力性。

最后，B 段运用了典型的录音室录制，添加了另一个电吉他声部，这是为了再次强调歌曲的动机。此时可以听到电吉他、贝斯和键盘声部一起被牢牢地压缩在坚定有力的八分音符律动中。

写作练习6.3　　　　　　　　　　　　　　　*单和弦及两和弦律动*

从律动着手创作歌曲的最佳方式是需要保持简单的和声进行。尝试先在单个和弦的基础上创作一个律动，选择一个你觉得弹起来很舒服的音调，然后从音调的根音（主音）开始，用你创作的律动演奏和弦。这时在律动中增加第二个和弦，在每个小节或者每两个、每四个小节变更一次和弦。注意，即使和弦发生变化，也要使律动听起来保持不变。

聆听练习6.4　　　　　　　　　　　　　　　　　　*律动意识*

我们一听到一个律动节奏就能将它们演奏出来的能力需要长期不懈地多听和多练。但是，当你沉浸在一个新的律动中，你可能会惊讶自己仅用一两

个星期就可以取得一些创作成果。尝试在一周时间里每天都听十首你不太熟悉的风格的歌曲，一周之后，坐在你的乐器前听同样的歌曲。不要在意你弹的是什么和弦，试着跟随音乐在你的乐器上表现出歌曲的节奏感。如果你是一名吉他手，你可以将琴声静音，用手指感受琴弦的频率和律动；如果你是一名键盘手，你可以只弹奏歌曲音调中的一个音符，重点是感受律动，而不是弹对音符。这个练习很有趣，也对我们写歌大有裨益。

写作练习6.5 *律动的再创作*

　　再聆听一首你喜欢的歌曲，找到它的律动节拍，尝试用拍手或节奏口技（beatboxing）进行再加工创作。当你对这条再创作的律动感到满意时，脑海中也许就会自然而然地想象：如果要在律动之上写一条有和弦进行的旋律会是怎样的音响效果。所以，找到律动很有必要，因为可以激发你的灵感，否则你可能永远不会有某些创作想法。

写作练习6.6 *老律动、新速度*

　　以另一个你喜欢的律动为例，尝试通过拍手、节奏口技或在乐器上演奏等方式对它进行二次创作和加工。现在，加快速度或放慢速度，弹奏出变化后的律动，将速度调整至你满意为止，再想象一下如果在这个新的律动之上写一首歌，听起来感觉如何？在这个新律动上，能否启发你一些关于旋律或者和弦的新想法？

冲破你的定式思维

　　在创作中，有时脑海中会浮现另一位音乐人的"声音"，可能

是提醒，也可能是告诫。有时，那个声音就来自我们自己。即使我们脑海中没有出现任何声音，我们的创作方式也会受到脑海中某种力量的制约，而这种力量往往被我们耳朵所听到的东西限制住了。这就是为什么有时我们的作品和我们最常听的曲风特别相似，以至于那份属于自己的独一无二的创意没有被挖掘出来。

　　当你感到灵感枯竭或者卡在某处写不下去时，仔细思考原因。换句话说，你觉得这首歌适合写成什么曲风？演唱者是选男声还是女声？这是一首慢歌还是一首快歌？当这些问题都清楚之后尝试从另一种角度思考这首歌。比如，如果你设定这首歌是男歌手演唱，那么想象一下当一个女歌手演唱这首歌时会有怎样的效果。如果你希望这首歌节奏很快，能量满满，那么当你放慢一点时，歌曲传递的信息会有怎样的变化？如果你认为要由一支完整的乐队来演绎这首歌，那么如果换成一场小型的歌唱分享表演（或清唱），这首歌会是什么效果？最后，从更客观的角度反思歌曲，这个方法同样可以帮助激发创造力。

歌词写作

几乎人人都会唱几首自己喜欢的歌。如果你有最喜欢的乐队或歌手，那你可能会唱他们的许多歌，甚至能背诵每首歌的歌词。歌手通过演唱歌词将自己的真实感受表达出来，他们甚至可以捕捉到几代人的信仰、挫折和希望。

大多数人都会认为歌词不太难写。毕竟，自从学会说话以来，我们一直在使用语言去交流。除此之外，许多流行歌曲的歌词的特点是语言简单易懂，又伴随大量重复。但是，如果你曾经尝试写歌词，就知道要简短而有效地表达复杂的情感是多么困难。

好的、坏的、一般的

对于任何艺术，无论是绘画、雕塑还是歌曲创作，有时都很难判断什么是真正的"好"或"不好"。我们可以说"好"的艺术给受众留下深刻的印象，或者"好"的艺术令人难以忘怀，又或者"好"的艺术能够让大部分人产生共鸣。

随着艺术家的不断探索与实践，艺术作品和创作技法逐步趋于成熟，创作的动机或原因变得更加清晰。我们对"好"作品的衡量标准可能会随着我们的改变和成长而改变。因此，我建议与其使用

"好"这个标准来定义我们的艺术作品，不如从不同的角度来衡量艺术的有效性。

有时，写歌是为了表达对我们而言有意义的感受，通过歌词和音乐传递出的信息可以给人以疗愈之感。仅仅是音乐创作这个行为就可以使我们的艺术变得更有价值。

有时，创作也是作者向他人传达自身感受的窗口，只顾表达自我并非完全是作者本意，还应当充满着被他人理解并与之产生共鸣的迫切渴望。当听众初识曲中之意而心有戚戚焉，继而注入个人的情感经历而对其内在意境有感同身受的领悟，才是我们作为艺术创作者的终极意愿。从这个角度而言，我们艺术的价值体现来自听众的反应。

写出一首大众完全理解并且能真正与之产生共鸣的歌词是非常困难的。歌词不是文章，不允许有过多篇幅的大段描述，所以必须要掌握如何用寥寥数语讲述一个故事的写作方法。要知道，歌曲都是在抒发或捕捉宽泛的感受，例如被欺骗、孤独或被爱。这些感受的强烈程度难以用语言文字准确地描述，这就是一首歌产生的意义，歌曲的旋律可以帮助填补那些余下的无法言说的情感。

在创作过程中，有时我们并不清楚自己的感受，或者不知道怎样表达才能让听众感兴趣，也会在迷茫时将自己的歌词与那些成功的创作者的歌词进行比较，而且总觉得自己的歌词稍显逊色。最重要的是，我们会苛求歌词与歌曲韵律、旋律、节奏匹配得天衣无缝。

这些方面的困惑都会一一得到解决，乐观一点说，通过学习和使用一些技巧可以让歌词创作的起步工作更快进入状态，也能写出与听众感受联结更紧密的歌词。通过日常这些不间断的练习，你将会对创作产生信心，能够更加艺术性地、有技巧地表达自己想要创作的内容。

重点，重点，讲重点

众所周知，要进行歌词创作，就要先弄清楚自己想表达的内容是什么。除此之外，更重要的是，想要听众听明白我们想说的内容，就得确保听众理解我们要表达的主要信息，那么行之有效的方法就是重复。此时，你可以花一点时间哼唱几首你最喜欢的歌，注意到重复了吗？重复一个旋律片段可以帮助听众记住旋律，同时也会让他们将这个重复的乐句视为那首歌中最独特的地方。同样，歌词重复有助于记忆，也会让听众自动将这句重复的歌词看作歌曲的中心思想句。重复是一个简单的方法，能非常有效地向听众展示歌曲的主要信息。

聆听练习7.1 *歌词重复*

将你喜欢的十首歌曲的歌词打印出来，标出整首歌词中不断重复的句子。观察一下重复的歌词是歌名吗？大多数重复发生在哪个部分？你认为为什么歌词的重复大多出现在副歌中？

写作练习7.2 *使用歌词重复*

一个很恰当的练习方法是使用重复手法创作一段非常简单的副歌。心中默念一句你喜欢的歌词并将它用作歌名，让这句歌词成为副歌中的一句话。最简单的副歌结构是将歌名重复四次。

Rumor has it（谣言说）

Rumor has it

Rumor has it

Rumor has it

选用两个其他歌名再进行练习。大声将它们朗读出来，感受副歌的歌词信息是怎样被聚焦的。当只有一行歌词被不断反复时，这首歌想传递的信息无须多言。

接下来，尝试用两行不同的歌词写一段副歌，两行交替进行，如下所示：

Falling in the deep（坠入深渊）

Waiting for a sign（等待指引）

Falling in the deep

Waiting for a sign

此时，这两个短句从表面上将副歌割裂开来，但信息的主旨依然是统一聚焦的。现在还不确定哪个思想更重要，但歌词的"变奏"何尝又不是增添歌曲趣味性的绝佳途径？所谓的创造力就是要做出那个属于你的决定，能使运用了创作技巧之后的音乐效果更好，或干脆产生了意想不到的声音效果。我们创作的每首歌呈现的都是一种全新的创作技巧，这种全新的尝试也会将歌曲带入全新的情境当中。"重复"这个技巧，必须与有重复价值的歌词结合，那么我们怎样才能想出有重复价值的词句呢？

你想表达的是什么？

一个能走路、会说话、要呼吸的人，就会需要表达。我们看待周遭世界的方式因人而异，每个人的角度都是独一无二的。你与生俱来的特征连同你的经历一起形成了此时此刻有丰富阅历与情感的你。作为一名歌词作者，想要让自己和听众都满意，需要做到以下两方面。

　　首先，我们作为作者需要学会倾听或感知对我们来说重要的事物，这样才能写下自己的想法和感受。尤其是当我们受到启发时，会自然而然地让自己的想法倾泻而出。通过特定的专项写作练习，也能学会在并不是特别有灵感的时候找到灵感。

　　其次，我们需要学会从他人的角度去传达想法和感受，这就是歌曲创作技法的用武之地了。最好能让思维跳出歌曲，作为一个观察者从听众的角度去思考。在本章中，笔者将介绍几种作为一个观察者如何创作歌词并能够让更多人理解歌词所传达的情感的方法。

日记和感官写作

　　歌词与故事或诗歌的不同之处在于，歌词受制于歌曲的形式及独特且重复的节奏和韵律。偶尔，你所想的节奏和韵律如有神助般落于纸面，无须任何编辑。但大多数时候，灵感是瞬间短暂的迸发，并不会自始至终地贯穿整首歌词的写作过程。而且更多时候，灵感带来的也仅是一个最粗浅的想法。

　　将想法落于纸面的第一步是要进行所谓的"感官写作"。这很像写日记，但不是仅仅写下自己的感受，而是要带有对味觉、触觉、视觉、听觉、嗅觉和动作的描述。用感官进行描写的过程，也是在听众脑中描绘一幅画的过程。因此，我们不是在"告诉"听众我们的感受，而是在向他们"展现"。也就是说，听众正在"现场体验"那些经历（犹如身临其境），而非只是听着歌手讲述经历那样简单。让我们看看一些初学者的感官描写，了解当我们在"展现"而非"讲述"时，是怎样的文字表达。

　　我们先看一篇感官写作的范文。来自加拿大不列颠哥伦比亚省盐泉岛的 17 岁的玛雅·库克，关于"医院房间"的感官描写：

久经疲惫的脸庞被荧光的灯火映亮，暗沉的眼袋仿佛在眼下蠕动。只听见闪烁的灯光嗡嗡作响，除此之外一片寂静。但每个人都能听见自己所爱之人的心电声，渴求这声音永远延续，不要跌作一声长长的嘀音。一个身穿白色衬衫的女人，错扣了纽扣，慌乱地摆弄着一缕灰褐色的头发。一个小男孩坐在我旁边，腿上放着一辆黄色的玩具翻斗车。他父亲紧握的手放在他的膝头。空气中有皱巴巴的纸巾和药片的味道。护士浆洗过的白衫散发着诡异的光泽，血红色的时钟把每一秒都拉得很长，直到断裂。我焦虑地翻出口袋里的东西，却只有船票和裤子里的蓝色绒屑。当一名护士走进来，空气仿佛凝固了，她的脚步声预告了她的到来。每一双疲倦的眼睛都紧盯她刷上红色的双唇，每个人都准备好接受那张嘴即将带来的信息。

这篇感官描写会无形中产生一种将听众拉入病房的力量，就好像我们正目睹并亲身体验那里发生的事情一样。似乎有那么一瞬间我们暂时忘记了自己所处的真实生活，仿佛置身于玛雅为我们构建的电影般的场景中。她用的形容词很棒，比如"久经疲惫""荧光的"和"暗沉"，还用了具体的动词，比如"蠕动"和"嗡嗡作响"，而且她有敏锐捕捉到那些普遍被认为是不值得一提的小细节的天赋。但玛雅在这篇文字中最擅长的是情绪的刻画，她运用病房给她带来的体验来表达她自己的感受。病房的情景是悲伤的、可怕的、紧迫的。病房里的情绪是紧张、恐惧、渴望解脱。你是否注意到玛雅只字未提自己的感受？她没有使用任何描述情感的词语来表达她想要或需要的东西。但是，答案却不言而喻。因为，我们像她一样体验过了病房中的世界，我们能够与她的情感共鸣，感同身受。

我们再看一些感官写作的范例。

来自加拿大不列颠哥伦比亚省盐泉岛的18岁的菲尼克斯·拉扎尔，关于"小金盒"（可放入一小张照片的盒式项链）的感官写作：

> 它，浅赤褐色，锈迹斑斑，脆弱。它，金边闪闪，散发着旧书的味道。夜幕悄悄降临，昏暗的光线从百叶窗细小的缝中倾泻而出，四周的墙壁不再属于我们。窗外遥远的倒影捕捉到了躺在我手心深处的熟悉的小金盒，我很高兴我们都曾努力过。长长的链子曾经落在我的心旁，上面挂着一张我们坠入爱河那夜的旧照片。指纹仍留在陈旧的吊坠上，这里的每一寸都铭刻着那段有你的回忆。

菲尼克斯从小金盒这个写作对象开始起笔。这个物品带出了许多围绕小金盒的珍贵和重要性的思考：小金盒对她的意义，小金盒承载了什么记忆，甚至透过小金盒，她对生活和爱情有什么领悟。如果没有情感意义，那么小金盒永远只是一个小金盒。对她来说，小金盒不仅仅是一块金属。它曾是她生活的一部分。

下面是另一个感官写作示例，作者是仍来自加拿大不列颠哥伦比亚省盐泉岛的17岁的奥西娅·戈达德。请注意奥西娅如何描述这个情景。她没有直接告诉我们她的感受，而是用"交叉双臂"和"抓住裙摆"描述当时的情景。这只是两个描述，却向我们展示了她如何看待和感受她生命中的这个重要时刻。

> 比我想要的多三秒钟。被惯性支配的双脚无处安放，我坐立不安，手心开始出汗。似乎要掘出边缘磨损的沙砾。我轻轻地左右换着重心。口干舌燥的我努力开口说话，但只发出嘶哑的咕哝声。他交叉双臂，移开视线，无动于衷。夏蝉的嗡嗡声

和过往汽车传来的阵风填补了空白，但时间似乎依然停滞。我抓住裙摆好让自己放松一点，用手指捻着裙子的棉布，上面还有昨天玩耍的痕迹。他抬起头来，我可以隐约看到他脸上曾经有过的舒适，也看到了此刻冰冷的忍受。

那么，我们如何用感官来写作，又如何把它变成歌词呢？

我会为你展示一些方法，随着你对它们越来越熟悉，你也会为自己想出一些适合自己的办法。

捕捉瞬间

想要写出有趣的、生动的描述感官的语言，最重要的是去捕捉某个瞬间的感受，而不是宽泛的一段时间。不要试图讲述很多故事，尝试详细描述一个关键且有力的时刻。想象你只有60秒的时间讲述发生在你身上的非常重要的事情，也许是你们全家搬家的那一天，也许是和某人开始或结束一段关系。在60秒内，你需要对许多发生过的事情做出总结。这种情况肯定不允许你准确描述你的感受以及事态的紧要程度。但如果给你五分钟的时间来讲同样的事情，你就可以讲述细节，带我经历那些让你感到悲伤、兴奋、伤心或充满希望的重要时刻。在歌曲中，没有充裕的时间让听众信服我们讲述的那一刻是多么有感染力。但我们可以借助感官的力量，感官可以捕捉到那些最重要的画面瞬间，并为听众重现那些瞬间。这样他们就可以通过自己的视角看到、听到、触摸到、品尝到、闻到，全方位身临其境地体验到那一刻。

不要只是"走路"，你可以"漫步""蹒跚"或"滑行"

你是你自身生活的"摄影师"，你的目的是向别人展示你认为重要的东西，并让他们也能感受到它的重要性。让我们回到玛雅的感官写作（见P102），看看她如何展示她生命中那一刻的重要性。

就笔者而言，上学的时候从未对语法有过什么太大兴趣。如果你对语法感兴趣，就会比那时的我更能发现详细研究语言的乐趣。但是，如果识别动词、名词和形容词的步骤让你望而却步，也别气馁。因为你不需要成为语法专家，从平常的语言中也可以找到巧妙的感官描写。写作中，动词是让我们所描述的瞬间栩栩如生的最有力的词语。注意在许多语言环境下，这些动词都较为具体，如玛雅用了"跌作"，而不是"变成"；用了"紧盯"，而不是"看向"。也有一些动词仍然笼统，例如"走"和"坐"。因此，我们不需要把每个动词都具体化，但越具体，表达的情绪内涵就越丰富。动词表示动作，动作表达情绪。当我"摆弄"一个纽扣时，我很沮丧，感到不安或者心烦意乱，也可能生气。如果我只是简单地"解开"纽扣，那么就体现不出来我做这件事时的情绪。当我们用感官语言写作时，我们只是在描述脑海中看到的画面。我们所看到的东西使我们的写作与众不同，我们所看到的东西在向听众展示我们的感受。你是否注意到玛雅在这段关于医院的描述中提到的所有细节都带有相同的情绪基调，所有的细节都指向孤独和害怕？动词具有令人难以置信的力量，让我们无须多言便可表达感受。

 写作练习 7.3　　　　　　　　　　　　　*使用具体的动词*

练习使用有具体指向性的动词。为了练习，你可以设置一个同义词库，

纸质版和在线版均可。同义词库，顾名思义，可以为我们提供同义词，即意思与其他词大致相同的词。使用时花几分钟在同义词库中查找动词，例如"移动""摇动""滚动""流动"。一开始，为了找到更具体的动词，你可能需要经常翻阅同义词库，但练习一段时间后你会发现，你无须翻开这个词库便能很快地想出准确表达感受的动词了。

名词和形容词，以及隐喻

　　语法中的另外两个重要组成部分是名词和形容词。名词指人、地点、动物或物品的名称。形容词通常出现在名词之前，用来修饰和限定名词。有时，形容词适用于表达情绪方面，但很多时候，形容词只是在向我们展示事实，例如，玩具翻斗车是黄色的，所以写成"黄色的玩具翻斗车"；纸巾被弄皱了，所以写"皱巴巴的纸巾"。形容词也可以很有趣，它们和名词一起创造了我们所谓的"隐喻"。隐喻就是将一件事物引申为另一件事物。"刷上红色的双唇"是一个隐喻，因为这里的双唇看上去是被刷红的。当然，嘴唇不是被刷红的，只是涂上了口红。为了练习运用有趣的形容词，你可以试试以下两个简单的写作练习。

 写作练习7.4　　　　　　　　　　　　*利用图像辅助使用词具象化*

　　打开一本书或杂志，找一张你感兴趣的图，用你能想到的词语尽可能详尽地描述你眼前的这张图。如果你看到天空，请描述天空。如果你看到大自然，请描述你认为它会带来怎样的触觉体验和嗅觉体验。如果你看到一张张面孔，它们是布满皱纹还是水润年轻？场景是热闹还是平静？如果图片唤起了你自己的记忆，请跟随着记忆并详细描述你脑海中的画面。每当你遇到

人、地点、动物或物品时，就用形容词进行描述。如果你的形容词比较笼统，请试着换成更具体的词语。

 写作练习 7.5　　　　　　　　　　　　*隐喻的碰撞*

　　想练出写好隐喻这一能力，可以任意列出五个形容词和五个名词，试着将其中一个形容词与五个名词中的每一个进行"碰撞"组合。写下你觉得有趣的任何组合。然后再用另一个名词与五个形容词中的每一个进行"碰撞"组合。如此多次尝试。

形容词	名词
香脆的	纸张
咸的	爆米花
软的	词语
快的	对话
疲劳的	手

<div align="center">

香脆的纸张

香脆的爆米花

香脆的词语

香脆的对话

香脆的手

</div>

　　请注意通常不会搭配在一起的形容词和名词是如何产生有趣的"碰撞"的。因为人们习惯听到的那些形容词和名词组合根本不会产生任何隐喻意味，但它们仍然可以作为不错的具体事物的描述方法。

"香脆的爆米花"只是香脆的爆米花，但如果在一场热烈的讨论中出现"香脆的对话"，也会多一份趣"味"；或者可能出现在一番有趣的八卦对话中。如果我们能够将一件事从自己的角度转换为他人的角度，这样自然就会产生"隐喻"。越具体地而非笼统地描述情境，产生的隐喻效应就越强。

　写作练习7.6　　　　　　　　　　　　　　　　　　　每天十分钟

用感官语言描述日常生活的瞬间听上去不算简单，但如果你每天花一点时间练习，很快就能提升这项技能。早上起床时花十分钟，或者在睡前找一点安静的时间，拿起手机或笔记本电脑写作。你可能更喜欢铅笔和纸，或者你可能更喜欢对着录音机讲出来。只要是你觉得舒适的方式，怎样都行。

首先，选择一件物品或一个地点展开写作。在页面上端写下感官词汇："味觉、触觉、视觉、听觉、嗅觉、动作"。动笔之前不要想太多，让思绪顺着你的文字自然流淌出来。如果你感到头脑一片空白，提醒自己想想页面上端的感官词汇。

展现你的文字

每天十分钟的感官写作练习当然能提高我们详细描述想法的能力。但是，除此之外，感官写作也有另一个很好的作用。其实，我们可以把自己的感官写作段落转化为真正的歌词。如果我们能够真正放松下来，在感官写作中完完全全地描述我们的思考、感受和看待世界的方式，那么我们的歌词也能做到这一点。但是，歌词与段落写作最重要的区别就是歌词有节奏和韵律。那么，我们怎样才能从每天十分钟的写作中提取句子，把它们变成歌词呢？

提取句子并使其押韵

　　主歌等歌词段落通常都需要押韵。押韵的格式被称为"韵律"，大多数歌曲都使用一些非常典型的韵律。了解这些韵律有助于我们写出像我们喜欢的歌曲那样出色的主歌、预副歌、副歌和桥段。

　　我们喜欢的歌曲中，很多段落都是由偶数行组成的，也就是两行、四行或六行。在段落内或在该段落的结尾，我们通常会听到押韵。一些最常见的韵律有：

（从左至右）

ABAB

XAXA

AABB

AAAA

相同的字母表示押韵。"X"表示该行不与任何其他行押韵。

对于六行的段落，一些常见的韵律有：

XXAXXA

XABXAB

XAAXBB

ABCABC

　　无论我们选择哪种韵律，韵脚的位置都会产生"终止"感。终止会告知听众这个段落的思想已经传递完毕，这一部分结束了。把押韵想象成句子末尾的句号。它告诉我们的耳朵，这里的想法已经表述完成，我们即将转向下一个想法。

英文中押韵的类型

在幼儿园，老师告诉你"猫（cat）"和"帽（hat）"押韵，这是"完美"的押韵。两个词语的元音"a"和结尾辅音"t"均相同。但是，我们写歌词时，也可以使用其他四种押韵类型。它们是：

1. 类韵（family rhyme）

2. 增 / 减韵（additive/subtractive rhyme）

3. 半谐韵（assonance rhyme）

4. 辅音韵（consonance rhyme）

类韵，指结尾辅音仅是相似的情况。比如"cat（猫）"和"mad（生气）"，"dock（港）"和"lot（多）"。

增韵，指在第二个韵脚上添加一个发音或音节。比如"cat（猫）"和"hats（帽子）"，"bold（大胆）"和"folded（折叠）"。

减韵，指从第二个韵脚中去掉一个发音或音节。比如"hats（帽子）"和"cat（猫）"，"bead（珠子）"和"free（自由）"。

半谐韵，指结尾辅音完全不同的情况。比如"cat（猫）"和"man（人）"，"lost（丢失）"和"wrong（错误）"。

辅音韵，指结尾辅音匹配但元音不匹配的情况。这是唯一一种元音发音不匹配的押韵类型。比如"cat（猫）"和"boat（船）"，"need（需要）"和"load（承载）"[1]。

有一点很重要，我们只会听到词语重读音节之间的韵。换句话说，"locket（小金盒）"和"forget（忘记）"不押韵，因为"locket"的重音在"lock-"上，而"forget"的重音在"-get"上。

还有一点要记住，两个词语必须以不同的辅音开头。"cat

1　如需更全面地学习英文押韵，笔者建议阅读帕特·帕蒂森的《歌曲创作：押韵基本指南》（*Songwriting: Essential Guide to Rhyming*，伯克利出版社，2014年第2版）。

（猫）"和"can（能）"不押韵，因为我们的耳朵会被发音类似的
"c/k"音吸引，但是这二者听上去是重复而不是押韵。

如果不同的押韵类型让你感到迷惑，可以把注意力放在元音相
同的前四种类型上。只要韵脚使用元音相同的词语，就是前四种类
型中的一种。

跳出完美押韵

你可能意识到，完美押韵限制了你"写什么"的选择。
毕竟，我们能想到的与"sky（天空）"押韵的词语有限，例
如"high（高）""try（尝试）""goodbye（再见）""deny（拒
绝）""cry（哭泣）"等。但是，如果你能试试其他一些押韵
类型，就会发现更多的可能性，比如"tonight（今晚）""ride
（骑行）""sign（标志）"，甚至"higher（更高）"。

韵脚词典

韵脚词典是寻找歌词中词语的一个好方法。但是，在韵脚词典
中，我们往往只能找到完美押韵。其实，你也可以按照下面的方法
在词典中找到其他类型的押韵：

想一个与"cat（猫）"完美押韵的词。

将结尾辅音改为相关的其他辅音，得到类韵。也就是说，你可
以将t替换为d、g、k、b或p，m替换为n，sh替换为ss或z音。

- Cat替换为lab（实验室）、sad（悲伤）、lag（滞后）、sack
 （麻袋）或tap（轻拍）
- Lane（车道）替换为fame（名声）

- Fish（鱼）替换为kiss（亲吻）或biz（生意）

替换完成后，再在韵脚词典中查找这个新词。这时，你就会找到与新词完美押韵的词语列表。这些词都与原来的词押韵，只是它们不是完美押韵。它们可能是类韵或半谐韵。

现在让我们回到我们的感官写作段落。我会带领你看看段落中已经存在的押韵，而其实作者在写作时并没有刻意为之。

It was a light shade of auburn, rusty and fragile. The sides wore a golden lining and smelled like an old book. Dim light pours through small cracks in the blinds as the evening lingers in silence, and these walls are no longer ours. A distant reflection in the window catches the familiar locket that lays in the depths of my palm and I'm glad we tried. The long chain once fell beside my heart and held a worn photo from the night we fell in love. Fingerprints still remain on the aged pendant. Every inch of this place holds a memory.

（它，浅赤褐色，锈迹斑斑，脆弱。它，金边闪闪，散发着旧书的味道。夜幕悄悄降临，昏暗的光线从百叶窗细小的缝中倾泻而出，四周的墙壁不再属于我们。窗外遥远的倒影捕捉到了躺在我手心深处的熟悉的小金盒，我很高兴我们都曾努力过。长长的链子曾经落在我的心旁，上面挂着一张我们坠入爱河那夜的旧照片。指纹仍留在陈旧的吊坠上，这里的每一寸都铭刻着那段有你的回忆。）

要找到押韵，先从相互匹配的元音开始。这样，我就知道其中

存在前四种类型的押韵，即完美押韵、类韵、增/减韵、半谐韵中的一种。

Light（浅）：sides（边）、blinds（百叶窗）、silence（悄悄）、tried（努力）、beside（旁）、night（夜）

Shade（色）：lays（躺）、chain（链）、remain（留）、aged（陈旧）、place（这里）

Old（旧）：golden（金）、photo（照片）、holds（铭刻）

Fragile（脆弱）：cracks（缝）

Small（细小）：walls（墙壁）、palm（手心）

Smelled（味道）：held（挂着）、fell（落）

Depths（深处）：pendant（吊坠）

Dim（昏暗）：fingerprints（指纹）、inch（英寸）

除了这些，还有一些稍弱的押韵，包括辅音韵。记住，辅音韵指词语结尾的辅音一致：

Lingers（降临）：ours（我们）、longer（再）

Small（细小的）：fell（落）

Catches（捕捉）：reflection（倒影）

稍后，我会告诉你怎样利用这些感官写作中的韵律写歌词。但在那之前，我们先讲讲歌词写作中另一个重要的元素：节奏。

让你的歌词有律动

在写音乐前，我们就可以写出具有韵律和节奏模式的歌词。这样，歌词就更容易与音乐配合，并且我们也会对作品更加满意。如

果你读过《戴帽子的猫》(*The Cat in the Hat*)[1]，或者唱过诸如《玛丽有只小羊羔》(Mary Had a Little Lamb)之类的童谣，那么你就听到过文字的节奏。节奏模式告诉我们的耳朵押韵何时出现。试着大声朗读以下三行的段落。想想如果有第四行，你觉得会听到什么：

Summer sun and backyard pools　（夏日的阳光，后院的泳池）

teach what we don't learn in school　（教会我们学校学不到的东西）

how to love and be a friend　（怎样去爱，去当好一个朋友）

每一行都遵循着同样的节奏模式。目前的韵律是 AAB。有了前两行的铺垫，我们对后两行的节奏和韵律会有同样的预期。因此，我们可能会料想这样一行来收尾：

Summer sun and backyard pools　（夏日的阳光，后院的泳池）

teach what we don't learn in school　（教会我们学校学不到的东西）

how to love and be a friend　（怎样去爱，去当好一个朋友）

till autumn falls around again　（直到秋日再次更迭而至）

现在，这个段落在感觉上完整了。写歌词时，谨记一定要尽量去感受歌词和每句话的节奏，可以通过大声念出歌词的方式帮你听到节奏。另外，用短句可以让节奏更便于调整和旋律的契合程度，长句歌词想要一次性匹配好节奏有些困难，如果生搬硬套可能会让

1　译注：英文绘本，作者为美国儿童文学家、教育学家苏斯博士（Dr. Seuss）。

节奏变得相当杂乱无章，抓不到节拍。有时我们想给听众一些出人意料、突破常规韵律的节奏，就会让韵脚落在预想之外的位置，这个方法可以很好地增强歌词的趣味性。

预想的节奏

记住：如果我们不先用重复给听众设定预期，就无法让节奏出乎意料。

所以，我们试着在长度和节奏基本相同的三行后，给听众一个短句结尾：

Summer sun and backyard pools （夏日的阳光，后院的泳池）
teach what we don't learn in school （教会我们学校学不到的东西）
how to love and be a friend （怎样去爱，去当好一个朋友）
till the end （直到最后）

最后一行比我们预期的要短，很好地起到了吸引注意力的作用。歌词长短的瞬时变化还可以促使这一段的旋律也进行一些有意思的加工或装饰，旋律和歌词的搭配在这里有意想不到的变化。

让我们再次回到菲尼克斯的感官写作。接下来我会以她的写作段落为基础，创作几段主歌，每个段落由四行或五行构成。

日记原文：

It was a light shade of auburn, rusty and fragile. The sides wore a golden lining and smelled like an old book. Dim light pours through small cracks in the blinds as the evening lingers in silence, and these walls are no longer ours. A distant reflection in the window catches the familiar locket that lays in the depths of my palm and I'm glad we tried. The long chain once fell beside my heart and held a worn photo from the night we fell in love. Fingerprints still remain on the aged pendant. Every inch of this place holds a memory.

（它，浅赤褐色，锈迹斑斑，脆弱。它，金边闪闪，散发着旧书的味道。夜幕悄悄降临，昏暗的光线从百叶窗细小的缝中倾泻而出，四周的墙壁不再属于我们。窗外遥远的倒影捕捉到了躺在我手心深处的熟悉的小金盒，我很高兴我们都曾努力过。长长的链子曾经落在我的心旁，上面挂着一张我们坠入爱河那夜的旧照片。指纹仍留在陈旧的吊坠上，这里的每一寸都铭刻着那段有你的回忆。）

主歌备选一：

I held the locket in my palm （我把小金盒放在手心）

as a dim light poured through the blinds （彼时昏暗的光线从百叶窗倾泻而出）

the chain once fell beside my heart （那串项链曾经落在我的心房）

but the sides were still golden lined （但它依旧金边闪闪）

主歌备选二： I held the locket in my palm （我把小金盒放在手心）

as a dim light poured through the blinds （彼时昏暗的光线从百叶窗倾泻而出）

I caught a distant reflection in the window （我捕捉到窗外遥远的倒影）

and I was glad we tried （我很高兴我们都曾努力过）

主歌备选三：

I held the locket in my palm （我把小金盒放在手心）

as a dim light poured through the blinds （彼时昏暗的光线从百叶窗倾泻而出）

the chain once fell beside my heart （那串项链曾经落在我的心旁）

we fell in love that night （那夜我们坠入爱河）

主歌备选四：

I held the locket in my palm （我把小金盒放在手心）
fingerprints still remained （指纹仍留其上）
from the night we fell in love （从那夜我们坠入爱河）
the memories a rusted chain （记忆如项链锈迹斑斑）

主歌备选五：

Rusted with a fragile chain （连同脆弱的项链锈迹斑斑）
fingerprints that still remained （指纹仍留在吊坠上）
a photo worn and held inside （盒中旧照片安然无恙）

we fell in love that night （那夜我们坠入爱河）

主歌备选六：

A pendant with a photograph （带着照片的吊坠）

lingering in silence （沉默不语）

the dim light pouring through the cracks （昏暗的光线从缝中倾泻而出）

the sides a golden lining （金边闪闪）

fragile as the evening （如同这夜晚般脆弱）

主歌备选七：

Dim light pours in （昏暗的光线倾泻而来）

through cracks in the blinds （透过百叶窗的缝）

the walls are no longer ours （墙壁不再属于我们）

evening lingers in the silence （夜幕悄悄降临）

这几段歌词都是从感官写作中提炼出来又罗列在一起形成的。歌词由短句构成，因而便于和节奏匹配。韵律都是较为典型的，在我们喜爱的一些歌曲中也常听到，以这种方式写成的主歌段落往往能顺畅地表达出我们真正想说的话。同时，歌词写作也变得简单一些，因为用的是日记中现有的词句，虽然我们在写日记的时候并没有刻意写歌词。

写作练习7.7　　　　　　　　　　　　　　　　提炼词句

　　尝试从你的感官写作段落中提炼词句，用下面的韵律把这些词句写成四句或六句的歌词段落，或者你也可以试着增加一些你在练习的过程中灵光乍现之后想到的其他韵律。当你想歌词时，也可以在段落后添加新行，即使它们是你的感官写作段落原文中没有的句子。

四句段落的典型韵律	ABAB
	AABB
	XAXA
	AABA
	AAAA
六句段落的典型韵律	XXAXXA
	XAAXAA
	XAAXBB
	XABXAB
	AABCCB

（相同的字母表示押韵，"X"表示不与任何其他行押韵。）

聆听练习7.8　　　　　　　　　　　　　　　　寻找感官语言

　　聆听五首你最喜欢的歌，看看能否在主歌中找到感官描写的词句。找一找包含味觉、触觉、视觉、听觉、嗅觉、动作的歌词，然后列出主歌的韵律。你找到典型模式的规律了吗？

出色的副歌

　　我们已经讲过，歌曲的主旨主要靠副歌传达出来。副歌会让听众清楚地知道这首歌为什么对歌手而言如此具有代表性，也会让歌

手明确自己演绎的歌曲会给听众带来哪些深层次的值得反复玩味的音乐内涵。有时，我们非常清楚自己想向听众传递什么信息，甚至已经想好了这首歌的歌名。前面讲过，歌名通常来自副歌，但也有例外，被选作歌名的那句歌词往往用词十分跳脱而有趣，辨识度高，容易记忆。

在接下来的内容中，我将演示怎样自然而然、水到渠成地从副歌中选出适合的歌名。换句话说，当我对歌曲的中心思想没有明确想法时，我通常会多写日记来厘清思路。日记让我把情感宣泄于笔端，落在纸面上的文字会时不时给我带来惊喜。比起带着"写出好歌词"的目的坐在桌前，记录日记更能让我的感受自然流露。一起来看看下面的例子，这是菲尼克斯为了创作副歌而写的日记。这篇日记与她的感官写作一样，围绕着"小金盒"展开。你也可以使用同样的方法，在原始日记的旁边写一篇新的。

　　Dust sits atop the rusty metal, reminding me of every precious moment I took for granted. If I could bring you back, I would. If I could scream all of the words I should have said through the clouds and into your ears, I would. If I could build you a house and put all of my love in it, I would. Gentle phrases spilling out of the cracks in the wooden panels, whispering sweet nothings. I miss you. It's been a long time, so long that I can't count the months on my fingers anymore. The pit in my stomach won't go away and it seems as though all that is left of you is this rusty reminder of what used to be.

　　（锈迹斑斑的金属上落满灰尘，让我想起每一个被我视作理所当然的宝贵时刻。如果我能把你带回来，我一定会这么做。

如果我可以喊出所有我本该说出口的话，让这些话穿过云层飞进你的耳朵，我一定会这么做。如果我可以给你盖一栋房子，把我所有的爱倾注其中，我一定会这么做。温柔的语句从木板的裂痕中溢出，耳语着甜蜜的情话。我想你。好久不见，久到我用双手也数不清过去了几个月。我的腹中好像有一个无法填补的洞，好像你的痕迹只剩下这生锈的金属，让我想起曾经的一切。）

作为传达歌曲主要信息的部分，副歌的语言与主歌的不同。主歌通过感官描述某个时刻、某种特定情境或事件，副歌则需要总结情境或事件的含义，这样听众才能知道我们想在更广阔的层面上表达什么主要思想。这也就意味着在副歌段落，我们听不到太多的感官语言，取而代之的是概括性的、大而广的想法。更有甚者，这部分的语言乍看上去十分像空洞的陈词滥调。

现在，让我们从菲尼克斯的新日记中提取词句来构建一段副歌。第一步，我们需要梳理段落并寻找出那些你认为很酷的词句，可能就是一些能引起我们注意的词语或短句，让人感觉恰好能表达歌词想要表达的内容。也就是说，读到这个词语或短句的那一刻，你明白了这首歌要表达的主题。

其中一些词语或短句可能是很棒的歌名。要把选中的字词当作歌名，只需将它放在副歌中强有力的位置并加以重复即可。我们还可以选一些其他容易引人注目的字词并将它们放在歌名周围，形成完整的副歌部分。至于如何堆叠歌词中的句子，这很大程度上取决于我们的个人偏好。

下面是一些取自菲尼克斯日记的副歌示例：

副歌备选一：

It's been a long time （好久不见）

I took you for granted （我把你视作理所当然）

I miss you （我想你）

I miss you （我想你）

副歌备选二：

All that's left is this rusty reminder （一切只剩这锈迹）

of what used to be （让我想起曾经的一切）

All that's left is this rusty reminder （一切只剩这锈迹）

of you and me （关于你和我）

and I miss you （我想你）

副歌备选三：

I took for granted （我视作理所当然）

every precious moment （每一个宝贵时刻）

I miss you （我想你）

I miss you （我想你）

If I could build you a house （如果我可以给你盖一栋房子）

and put our love in it （把我们的爱倾注其中）

I would （我一定会这么做）

I would （我一定会这么做）

副歌备选四：

If I could scream all the words I should have said （如果我可以喊出所有本该说出口的话）

and it reached your ears from the clouds （让这些话穿过云层飞进你的耳朵）

I would, I would （我一定会这么做，我一定会这么做）

If I could build you a house and fill it with my love （如果我可以给你盖一栋房子，把我的爱倾注其中）

gentle phrases spilling out （温柔的语句溢出）

I would, I would （我一定会这么做，我一定会这么做）

注意力的中心

其实很多歌曲副歌结构都大同小异，歌名通常在歌词中反复出现的"钩子吸睛点"或"发力点"出现。仅仅因为它们所处的位置就能吸引很多注意力，尤其是反复的技巧及发力点的正确利用不仅让听众明确歌曲的主题思想，也让听众明白歌曲的创作者知道自己想表达的内容！歌曲中通常会有数个"发力点"，副歌中的"发力点"常常在第一句和最后一句，有时还在中间部分的一句。我们可以选一处用作歌名，也可以全部用作歌名，总之一切思路都是为了让信息清晰传递。

以下是几种典型副歌结构，均利用"发力点"强调歌名——"Falling Fast"（快速坠落）。

完全反复：

Falling Fast （快速坠落）

Falling Fast

Falling Fast

Falling Fast

抓取歌词中某句话的一部分并反复，这种方式称为"内部反复"，是十分有效的提取歌名的方法。

内部反复：四句歌词的副歌

I am Falling（我在坠落）

Falling Fast（快速坠落）

I am Falling

Falling Fast

内部反复：六句歌词的副歌

Nobody and no one （没有人）

can ever slow me down （能让我慢下来）

I'm falling fast (power position) （我在快速坠落） **发力点**

Nobody and no one （没有人）

can ever slow me down （能让我慢下来）

I'm falling fast (power position) （我在快速坠落） **发力点**

在带有"快速坠落"这一句的较长副歌段落中，连续反复歌名也能达到不错的效果。

内部反复：长段落

Falling fast （快速坠落）

I'm falling fast （我在快速坠落）

and no one can slow me down （没人能让我慢下来）

I'm falling fast （我在快速坠落）

falling fast （快速坠落）

one day I might hit the ground （有一天我将落地）

but I'm having too much fun for now （但我享受现在的
快意）

falling fast （快速坠落）

我们列出副歌部分的结构时，用"D"（developmental）代表
"发展句"，用"T"（title）代表标题句。一些很棒的副歌结构可以
有以下几种排列方式：TDTD、DTDT、DDTDDT 和 TTDTTD。

我们还可以在这个模式段落的末尾增添标题句，促成奇数行的
一个段落。这样点明歌曲标题会让歌曲的主题信息更加清晰。听众
听到的最后一条信息，通常也是重复得最多的信息。

注意，"T"和"D"不是指韵律的模式，而是代表标题句或者
其他仅仅用来传递重要信息的句子。

 聆听练习7.9 *韵律设计*

聆听五首你最喜欢的歌曲的副歌段落。试着将副歌的歌词记录下来，注
意发力点的韵脚和点题位置，副歌可能押韵不多，特别是在反复点题时。看
看有没有你喜欢的结构，是否可以将此结构用作副歌韵律进行参考。

 写作练习7.10 *副歌歌词的组合*

花一周时间只创作副歌其实并不枯燥，你会从中发现很多趣味。试着从

日记练习中选一句歌词，或者从你的"灵感笔记本"中选一个歌名。尝试从这个歌名起步，围绕这个歌名创作几个主题不同的段落。然后再从你自由创作的几个段落中选取最满意的几句组成一段副歌。试着用我们之前讨论过的几种不同结构，也可以大胆尝试运用其他你喜欢的歌曲结构。

"斯科提，把我传送上去（Beam me up, Scotty）"[1]：预副歌和桥段

预副歌和桥段是歌曲中另外两种经常用到的段落类别。预副歌的位置在主歌之后，副歌之前，它的音乐功能大多是在副歌开始前制造一些悬念来调动听者的情绪，然后在副歌进行时将之前"欲盖弥彰"的和声走向或累积的情绪统统释放出来。从歌词上讲，预副歌段落也起到相同的作用，如果说副歌歌词传递的是最重要的信息，那么预副歌就是铺垫，让听众对即将出现的副歌信息更加期待。

预副歌有多个功能，可以是主歌歌词故事的补充，也可以是先抛出的一个让听者思考的疑问或悬念，还可以是核心歌词信息出现前的一点思考等，这些功能的赋予归根结底都是让听众能够为点题的到来做好准备。你可能会在感官日记或副歌"灵感笔记本"中找到预副歌的素材，但是一定要记住，千万不要在预副歌部分泄露主要信息，否则副歌的信息就会"贬值"。换言之，对于预副歌的出现，如果用讲笑话来打比方，就是不要提前抖出包袱，也称"砸挂"，等到笑话快讲完时，即到了歌曲中的副歌部分，再将包袱抛出，这样讲的笑话才能最好笑。

桥段一般来说比预副歌更容易辨认，因为从音乐的角度讲，桥

1 译注："斯科提，把我传送上去（Beam me up, Scotty）"是科幻电影《星际迷航》中的一句著名台词，伴随这句台词，电影角色随即实现了瞬间转移。

段的功能是将听众带到一个新的体验中，可能是新的律动，也可能是非常不同的旋律，甚至可能是新的调性。从歌词的角度讲，桥段的功能也是一样。我们常常通过桥段告诉听众，接下来的动向会带来哪些不同，或者是对我们过往的经历进行总结式的发言，总之，并非单纯地重复主歌或副歌的内容。如果我们的歌是关于另一个人的，那么桥段则可以用来讲述这个人的转变，或者这个人如何解决某些困难的问题。在创作桥段时，我喜欢问自己这样一个问题："我已经对现在的状况了如指掌，那么接下来呢？"通过自问，我会考虑接下来桥段该怎么写，或者总结故事的寓意。桥段可以只是将一句话重复几次这样简单的形式，也可以补充一段略长的故事情节。你可以从感官日记或副歌"灵感笔记本"中找到一些桥段写作的构思。

我们借用菲尼克斯的一些想法进行预副歌和桥段的创作。有很多创作版本可供选择，但是从她的写作中的一些很有亮点的想法出发，预副歌的创作有这样几个可能的例子：

Dust sits atop the rusty metal, reminding me of every precious moment I took for granted. If I could bring you back, I would. If I could scream all of the words I should have said through the clouds and into your ears, I would. If I could build you a house and put all of my love in it, I would. Gentle phrases spilling out of the cracks in the wooden panels, whispering sweet nothings. I miss you. It's been a long time, so long that I can't count the months on my fingers anymore. The pit in my stomach won't go away and it seems as though all that is left of you is this rusty reminder of what used to be.

（锈迹斑斑的金属上落满灰尘，让我想起每一个被我视作理所当然的宝贵时刻。如果我能把你带回来，我一定会这么做。如果我可以喊出所有我本该说出口的话，让这些话穿过云层飞进你的耳朵，我一定会这么做。如果我可以给你盖一栋房子，把我所有的爱倾注其中，我一定会这么做。温柔的语句从木板的裂痕中溢出，耳语着甜蜜的情话。我想你。好久不见，久到我用双手也数不清过去了几个月。我的腹中好像有一个无法填补的洞，好像你的痕迹只剩下这生锈的金属，让我想起曾经的一切。）

预副歌备选一：

I took for granted every precious moment （我把每一个宝贵时刻视作理所当然）

the feeling won't go away （那感觉挥之不去）

预副歌备选二：

Dust on rusty metal （锈迹斑斑的金属上的灰尘）

reminding me （让我想起）

of every precious moment （每一个宝贵时刻）

every precious moment （每一个宝贵时刻）

预副歌备选三：

Dust on metal （金属上的灰尘）

this rusty reminder （这些斑斑锈迹让我想起）

of what used to be （曾经的一切）

whispering sweet nothings　（耳语着甜蜜的情话）

whispering sweet nothings　（耳语着甜蜜的情话）

桥段备选一：

I can't count the months on my fingers　（我用双手也数不清过去了几个月）

It's been such a long time　（好久不见）

I miss you and all I want to find...　（我想你，我只想寻觅……）

桥段备选二：

Gentle phrases spilling out　（温柔的语句溢出）

of cracks in wooden panels　（从木板的裂痕中）

If I could I'd bring you back　（如果我可以，我一定带你回来）

I'd bring you back　（我一定带你回来）

I'd bring you back　（我一定带你回来）

桥段备选三：

All the words I should have said　（所有我本该说出口的话）

all the love I didn't give　（所有我未曾给予的爱）

Just dust on top of rusted metal　（只剩斑斑锈迹上的灰尘）

I miss you　（我想你）

I miss you　（我想你）

接下来，我会选出自己喜欢的十分搭配的部分：

主歌：

I held the locket in my palm （我把小金盒放在手心）

as a dim light poured through the blinds （彼时昏暗的光线从百叶窗倾泻而出）

the chain once fell beside my heart （那串项链曾经落在我的心旁）

but the sides are still golden lined （但它依旧金边闪闪）

预副歌：

Dust on rusty metal （锈迹斑斑的金属上的灰尘）

reminding me （让我想起）

of every precious moment （每一个宝贵时刻）

every precious moment （每一个宝贵时刻）

副歌：

If I could scream all the words I should have said （如果我可以喊出所有我本该说出口的话）

and it reached your ears from the clouds （让这些话穿过云层飞进你的耳朵）

I would, I would （我一定会这么做，我一定会这么做）

If I could build you a house and fill it with my love （如果我可以给你盖一栋房子，把我的爱倾注其中）

gentle phrases spilling out （温柔的语句溢出）

I would, I would （我一定会这么做，我一定会这么做）

桥段：

I can't count the months on my fingers （我用双手也数不清过去了几个月）

It's been such a long time （好久不见）

I miss you oh if I... （我想你，哦，如果我……）

副歌：

... Could scream all the words I should have said （……可以喊出所有我本该说出口的话）

and it reached your ears from the clouds （让这些话穿过云层飞进你的耳朵）

I would, I would （我一定会这么做，我一定会这么做）

If I could build you a house and fill it with my love （如果我可以给你盖一栋房子，把我的爱倾注其中）

gentle phrases spilling out （温柔的语句溢出）

I would, I would （我一定会这么做，我一定会这么做）

一首歌的桥段通常会接入最后一段副歌。在这首歌中，桥段的最后几个字"如果我"接入副歌的"……可以喊出"。

这首歌的歌词来源于感官日记中短短几段文字。日记的原文中有一些描述感官的语言，这也让主歌段落的歌词创作变得简单了一些。第二段日记中的文字真诚、美好，被用作副歌的素材。基于这两段描述，我们创作出了效果尚可的预副歌和桥段。其实并不需要很多素材就能创作出效果不错的歌词。将某个想法按照创作结构组

织成歌曲的能力比脑袋中迸发出五花八门的想法更重要。你只要能确定哪些语言适合主歌、副歌，乃至桥段和预副歌，就能更快速地写出更多有价值的作品，同时还能很好地表达出自己的想法。

利用感官写作创作主歌/叠句结构歌曲

主歌/叠句结构的创作流程与主歌/副歌结构的类似。相比创作副歌，我们要做的是选择歌名，并将歌名运用在主歌最后一句歌词中。主歌的最后一句歌词也叫叠句。主歌/叠句结构的歌曲有时看上去就像三段很长的主歌，每段主歌的末尾都是叠句。第二、三部分的主歌/叠句之间由桥段连接。

主歌/叠句	主歌/叠句	桥段	主歌/叠句

接下来，我将基于玛雅·库克的日记创作一个主歌/叠句段落。我也会从她为收集副歌素材而记录的更加抒情的第二段日记中汲取创作第二段主歌和桥段的想法。

下面就是玛雅原版的日记：

Long-tired faces are illuminated by fluorescent lighting; inky bags creep under open eyes. The only sound is the static of lights flickering yet everyone hears the cardiogram beep of their loved ones endlessly, desperately sustaining it so it doesn't fall flat. A woman in an unevenly buttoned white blouse fiddles frantically with a lock of mousey brown hair. Next to me a little boy sits with a miniature yellow dump truck in his lap,

his father's hand clenched on his knee. It smells like crumpled tissues and prescription pills. The white starch of the nurses' shirts set off an eerie glow and the blood red clock stretches and pulls at each second until it snaps. I anxiously pull out the contents of my pockets, only to find ferry tickets and crumbs of blue lint. The air condenses as a nurse walks in, her confined heels heralding her coming. Her painted lips draw every tired eye, each person ready to breathe in her news as they part.

（久经疲惫的脸庞被荧光的灯火映亮，暗沉的眼袋仿佛在眼下蠕动。只听见闪烁的灯光嗡嗡作响，除此之外一片寂静。但每个人都能听见自己所爱之人的心电声，渴求这声音永远延续，不要跌作一声长长的嘀音。一个身穿白色衬衫的女人，错扣了纽扣，慌乱地摆弄着一缕灰褐色的头发。一个小男孩坐在我旁边，腿上放着一辆黄色的玩具翻斗车。他父亲紧握的手放在他的膝头。空气中有皱巴巴的纸巾和药片的味道。护士浆洗过的白衫散发着诡异的光泽，血红色的时钟把每一秒都拉得很长，直到断裂。我焦虑地翻出口袋里的东西，却只有船票和裤子里的蓝色绒屑。当一名护士走进来，空气仿佛凝固了，她的脚步声预告了她的到来。每一双疲倦的眼睛都紧盯她刷上红色的双唇，每个人都准备好接受那张嘴即将带来的信息。）

玛雅的抒情版本新日记：

My tears are coals. They burn the creases of my eyes and feed off the light. In fact, my whole body is beset by coals. Each breath heats up as it creeps down my windpipe and bursts,

expelling fire in my belly. What if he doesn't make it? All we've ever had is breathless smiles and empty words, and the blood red clock eats up the time we have left to fill them. Everyone in this breathless room is terribly alone. We sit as soldiers, marching side-by-side and silhouetted from within on a barren field. No one can accompany death. So we wait, remembering. Every heart grasps tightfisted onto their hope: big fish wriggling and gasping until there is only a single, glimmering, scale left. Everything looks different in the light.

（我的眼泪是炽烈的炭火，那火光已将我的双眼灼成褶皱，它以灯光为食。我整个身体都被炭火包裹，每一次呼吸都在升温，这燃烧的呼吸是我腹中喷出的火焰。如果他挺不过去怎么办？我们拥有的只是令人窒息的微笑和空洞的话语，血红色的时钟在蚕食我们之间剩余的时间。这令人窒息的房间里，每个人都无比孤单。我们像士兵一样坐着，并肩而行，映射成一片贫瘠的荒原，黑暗的剪影由内而外。没人能陪伴死亡，所以我们等待着，回忆着。每一颗心都紧攥希望：大鱼扭动着、喘息着，挣扎到只剩一片闪耀的鱼鳞。这灯光下，一切看起来都不一样了。）

主歌/叠句段落一：

This place smells like prescription pills （空气中有药片的味道）

the only sound is the static of the lights （只听见灯光嗡嗡作响）

till the nurse walks in in her starched white shirt （直到穿着浆洗过的白衫的护士走进来）

her painted lips drawing every tired eye （每一双疲倦的眼睛都紧盯她刷上红色的双唇）

we sit as soldiers marching side-by-side （我们像士兵一样坐着，并肩而行）

in this waiting room grasping tight （在这个候诊室里紧攥）

to hope that everything will look different （希望一切看起来都不一样）

in the light, in the light （在这灯光下，在这灯光下）

主歌/叠句段落二:

I watch the little boy next to me （我看着旁边的小男孩）

sitting on his father's lap （坐在他父亲的腿上）

as the clock on the wall stretches and pulls （墙上的时钟在伸拉）

each second until it snaps （每一秒，直到断裂）

I feel the tears burn my eyes （我感到眼泪灼烧着双眼）

those tears are coals, my body fire （那泪水好似炭火，包裹着我身体的火光）

I could only see what the darkness hides （我依稀看到什么在黑暗中遁藏）

in the light, in the light （在这灯光下，在这灯光下）

桥段:

All you and I have ever had （我们拥有的只是）

were breathless smiles and empty words （令人窒息的微
笑和空洞的话语）

breathless smiles and empty words （令人窒息的微笑和空
洞的话语）

主歌/叠句段落三：

No one can accompany death （没人能陪伴死亡）

I know that it's a barren field （我知道这是一片贫瘠的
荒原）

this clock is eating up the time （时钟蚕食着剩余的时间）

that we have left to finally heal （我们无暇治愈）

now my heart is grasping tight （此刻我的心紧攥着）

like a wriggling fish gasping for life （像一条扭动着的鱼
在为生命喘息）

if I get the chance, I'll make it right （如果还有机会，我
一定会让它重新归位）

in the light, in the light （在这灯光下，在这灯光下）

有两句歌词是原版日记中没有的。我通过增加总结出来的内容
把歌曲传达的意思融会贯通，不用增加更多小细节。只要能表达出
与原本的语句相同的情绪，就可以添加新歌词。

主歌/叠句部分可以设计六句话，也可以更长。桥段可能短到
只有两句，也可能长至六句或更多。重要的是，每一段主歌都能用
叠句，换句话说以"重复"收尾。在这首歌中，叠句"在这灯光下"
也可以用作歌名。这句歌词让听者明白主歌段落之间是如何连接
的——通过"灯光"这个概念。

对歌词进行"整理"

　　歌词的初稿成形需要时间，尤其是如果你希望下笔前做足准备工作，就会让初稿的创作时间拖得更长。因此，最好不去担心这些想法完美与否，而直接将它们落在纸上，这样做有若干好处，其中之一是我们可以更快完成，并能保持更客观的审视角度。这意味着我们还保持着对歌曲创作的敏感度，更有可能创作出符合听众预期的音乐。有时，我们需要在写完歌词后休息一下，给自己恢复客观视角的时间。一周后再重新看歌词，会发现很多我们之前未发现的问题。

　　以下两种方法是我们写好一首歌词的总体思路。遵循这两种方法可以厘清凌乱的歌词，也可以检阅我们写的歌词是否便于听众理解。

方法一：像说话一样写作

　　在日常交流中，我们需要把语法成分都讲完整。讲故事时，要注意使用合乎逻辑的时态。为了能够分清歌词中的主语是谁，要时刻保持主人公的名称代词一致。笔者来举个反例，这样你就明白如果以上要素都不清晰，歌词会变得多么令人费解：

> Walking holding hands （手牵着手漫步在这里）
>
> she sees he cares （她看到他的惦念）
>
> waited for the chance （等待过契机）
>
> to take the truth or dare （和你玩真心话大冒险）
>
> for you to show you're worth it （让你知道你值得）
>
> me to gather courage （我鼓起勇气）

she'll always be there （她永远都会在）

　　这段歌词读起来十分拗口，放在歌曲中被唱出来也会让人费解。造成这种情况的原因有几个。第一，这些歌词缺少完整性：片段永远无法构成完整的句子；第二，歌词中每行的时态变化极其频繁，如进行时的"漫步""牵着"以及过去时的"等待过"等；第三，代词混淆，用了"她""他""你""我"，让人不清楚这首歌到底是在讲谁。为了厘清这些问题，我们需要讲清楚歌曲关于"谁"、故事"何时"发生，并使用介词和连词将它们连成句。这样，这段歌词读起来就像一个故事或者你与好友的一段对话。

Walking holding hands （手牵着手漫步在这里）

seeing that you care （看到你的惦念）

I'm waiting for the chance （我正在等一个契机）

to take the truth or dare （和你玩真心话大冒险）

and show you that you're worth it （让你知道你值得）

so I'm gathering my courage （所以我要鼓足勇气）

to prove to you I'll always be there （向你证明我会永远陪着你）

　　检查歌词是否像对话一样自然有一个好办法，那就是大声朗读。如果还是未完成稿，就将歌词搁置一周，然后找个适当的时机像在舞台上表演一样大声朗读它。如果歌词中有任何地方让你感到拗口，那就仔细检查这里是否像日常对话的口吻或语气。还要检查歌词的代词（我、你、他、她、我们、你们、他们）是否指代清晰，时态（过去、现在、将来）是否正确，以及句子是否完整。

方法二：写你知道的

　　有时，我们郑重其事地坐下来创作，却似乎无法快速地将想法表达出来。更有甚者，我们专门坐下来写歌却什么都写不出来。灵感捉摸不透，无迹可寻。但有一个办法能让它频繁出现或者持续停留：写你知道的。如果你了解汽车，那就在你的歌中写汽车。如果你经常四处旅行走走看看，有可以信赖的朋友，或者非常努力地为自己、家人或社区做贡献，就把这些记录下来。越是写让你感受强烈的事物，你的歌就会越有感染力。

　　我们总想像自己最喜欢的创作者那样写歌，但请记住，你是独一无二的，当你的歌曲能够反映出你的独特性时，它们也会是独一无二的。如果你想成为一名艺术创作者，请打开一扇门，让你内心的感受和想法走出来。务必克制自己的好奇心，不要将自己的想法与有着不同思想和感受、要传递不同信息的其他创作者的想法进行比较。

　　太阳底下没有新鲜事，艺术也不例外。大多数艺术门类一遍又一遍地表达着类似的主题和信息。一些艺术之所以能够脱颖而出，在于其表达方式：这取决于艺术创作者自己的独特视角。

写歌小组和课堂活动

　　本章会给出一些活动的点子，可以让小组内部的创意活跃起来。有些活动可以单人或协作完成，也可以两人到四人一组完成，其他活动需要整组参与。

 小组实践8.1　　　　　　　　　　　　　　　*感官写作，从动起来开始*

　　为了鼓励感官写作有内容可写，请独自或与伙伴一起步行15分钟，去描述你在途中看到、听到、尝到、触到、闻到的事物，并观察周围的动静。倾听同伴的经历可以激发你内心的想法，让你的感官描述涌动起来。有时，步行中的身体运动也有助于激发我们的创造力。

 小组实践8.2　　　　　　　　　　　　　　　*倾听感官写作并反馈*

　　与你的写作伙伴分享一篇你的感官日记。让你的伙伴对你用过的最有趣的语言做出点评，让他们描述自己感受到的情绪，也讲述他们从你的感官写作中产生的歌曲创意。然后双方互换角色，由你的伙伴朗读他们的日记，你扮演倾听者的角色。采用另一个方法也可以产生有趣的效果，即由你来朗读伙伴的日记，后者作为作者在一旁聆听。听到自己的文字被大声朗读会让作者对自己的语言选择有不一样的感受，也会产生一些在创作时没有的想法。

 小组实践8.3 主歌和副歌的反思性聆听

在两人或三人小组分享一篇你的感官写作，让你的伙伴们一起斟酌哪些词句可能是不错的副歌或歌名素材，哪些词句可能是不错的主歌素材，尤其注意日记语言是否特别强调感官的描述。非常有感官性的文字能更多地转变为主歌歌词，不那么有感官性的文字则更适合副歌。

 小组实践8.4 照片和词语

从杂志或网络等渠道收集一些包含有趣的地方、面孔或物品的照片。再准备一些小纸条，在每张小纸条上写下一个或有趣或随机的词语，将词语和照片放在写歌小组中间的地板上。将小组成员两两配对或者让他们自行结对，每对成员选择一张照片和一个他们感兴趣的词语。二人要以在一小时之内完成一首歌（包括词、曲两个部分）为目标展开创作。创作灵感需来自照片，并且歌词中需包含选中的词语。之后，二人小组可以在大组内分享他们的合作成果，并在表演歌曲之前向大家展示照片和词语。

 小组实践8.5 纸团游戏

每位词曲作者拿出一张纸，在上面写一些非常想告诉别人但又不敢说的话，把纸揉成一团，扔在房间中央。扔出纸团后，每人选择一个纸团并将其展开。（如果拿到了自己写的纸团，就把它扔回去另选一个。）每人以自己拿到的纸团上的内容为主题写一首歌，也可以直接把纸上的文字用作副歌的灵感。下次小组活动时，每人轮流表演自己创作的歌曲。

小组实践8.6　　　　　　　　　　　　　　　　*隐喻练习*

　　将学习小组成员分成三组。一组负责列出名词，另一组负责列出动词，第三组则列出形容词。准备一块大家都能看到的白板，每个小组在上面写下词语清单。要求成员进行词语间的"碰撞"配对，名词与动词、名词与形容词、名词与名词均可进行配对。鼓励成员们用这些随机配对产生的"碰撞"来写作。

小组实践8.7　　　　　　　　　　　　　　　　*引导式冥想*

　　关掉小组活动房间里的灯，让小组成员闭上眼睛，保持安静，身体也静止不动。然后让大家各自调动思绪，任其自由徜徉，尽量去感受自己静坐时的意识，究竟什么样的情绪会浮现脑海。提示一些他们可能有的感受，例如无聊、沮丧、不耐烦，或渴望、兴奋、思绪纷飞等。不急着结束，继续让他们沉浸在此刻的安宁中。再提示一些他们可能产生的共鸣，例如，可能会有人并不享受当下的这个活动，或者，活动开始前发生的让他们分心的事情。然后，用语言引导他们放下这些事，让他们把注意力专注到当下这一刻。沉默片刻后，询问大家感受到了什么情绪，并让大家回想是身体什么位置感受到的这些情绪。他们有没有感觉到一种牵引感，一种或轻微或强烈的由内而外的推动力、拉扯感？如果给这种感觉一个声音，会是什么声音？如果将这种感觉写成一首歌，那它会表达什么？把灯光调节到能让参与者看到电脑屏幕或纸张的亮度，并给他们十分钟以日记的形式写下自己想表达的感受。

 小组实践8.8 *利用专长进行创作*

与一位创作者组成两人小组。想一件你擅长的事情，或者你的专长，然后就这个话题对你的伙伴做五分钟的阐述，任何关于你专长的学习历程、知识性的讲解或有趣的故事都可以，你还可以讲让你长期坚持和追寻这件事的动力是什么。然后让伙伴向你提出相关的问题。完成这些后，让你的伙伴讲讲他认为你对这项活动或这项专长的知识有怎样的感受。看看他讲的与你自己的认知是否一致。最后，与你的伙伴一起讨论如何根据自己的感受和自己非常珍视或熟知的经验知识创作一首歌。

 小组实践8.9 *来自语言艺术的灵感*

在网上找一段带给你灵感的语言类表演，时长不要超过五分钟。调暗灯光，并在小组活动上播放这段表演视频。播放结束后不要立即进行讨论，给小组成员几分钟，让他们写下自己的想法和感受。这是一个很好的利用不同艺术形式激发歌曲创作灵感的方法，它可以调动我们内心深处那些没有意识到，也不容易被发现的想法，让它们浮现出来。

 小组实践8.10 *创作旋律动机*

在钢琴或吉他上弹奏一段简单的和弦进行，两到四个和弦即可。和弦越简单越好，这样便于每个人轻松地想象出匹配的旋律。循环弹奏和弦进行，让每个参与者脑中想象一个强烈的主题动机，然后唱出一段八个小节的旋律，鼓励他们在这段旋律中重复使用这个动机。提醒创作者们注意每段旋律中抓住耳朵的"勾人"部分的创作。

如果创作者并不是专业歌手，记得要表扬他们。尤其是表扬他们在没有

太多准备的情况下进行创作并且还能在大家面前展示的勇气。

 小组实践8.11 *问卷反馈*

在创作小组成员表演歌曲之前分发问卷反馈表，通过这种形式引导大家给出有帮助的评语。你可以在问卷上设置以下问题，也可以添加围绕活动主题的问题进行讨论。

歌曲的主题是否清晰？向作者反馈你听到的主要意思。

歌曲是什么结构？不同的段落是否容易辨别？

是什么在驱动这首歌的发展 —— 旋律、歌词、律动、和声还是表演？它是歌曲中最突出的元素吗？这个元素是怎样帮助歌曲传递信息的？

歌曲中最薄弱的元素是什么 —— 旋律、歌词、律动、和声还是表演？它会分散你对强劲元素的注意力吗？作为听众，你有什么强化这方面的建议？

根据你的观察，歌曲作者个性中的哪些特质在歌曲中得以体现？请分享你的想法，让作者认识到他自身独特的艺术性是何时以及如何通过他的艺术表达出来的。

 小组实践8.12 *写一首快乐的歌*

通常，我们在悲伤、孤独和失落时才会产生倾诉的渴望，写歌便成为这种情绪的很好的载体。去做一些反向尝试，让小组成员写一首快乐的歌。特别注意，歌曲要从节奏活泼的韵律开始。成员可以集体或三人一组合作完成歌曲。

 小组实践8.13 *每天四十分钟*

　　写一首歌可能很有趣，但写完、写成一首歌却是个痛苦的过程。如果你觉得歌曲很难收尾，需要数周甚至是数月的时间进行创作，或者创作时间并不充裕，那就可以进行以下练习。

　　花三周的时间，每天用四十分钟写一首歌。这个练习会迫使你的能力见长，在有限的时间限制下，你会不得不接受自己创作出来的也许不太完美的歌词和旋律。你会创造出一个才思枯竭与灵感迸发均司空见惯的特殊环境。而且，你有时会思如泉涌到根本无暇顾及。三周之后，你可以在其中一些歌曲上再多花些时间继续创作，但建议你始终保持有一些曲目正在创作中，这是为了让你不会只针对某个想法钻牛角尖，从而避免你对自身的不足指指点点，因为否认自己的弱点本身就不客观。换句话说，让自己保持客观的态度去对待每首歌并做出合理的修改，而不是一味妄自菲薄。与合作伙伴或活动小组成员分享你创作的21首歌曲中最好的三首。讲讲你在创作进程和创作结果中领略到的进步，并听听其他人如何看待你的成长。

你的下一步

不是所有的词曲作者都会演奏乐器，但是，对于歌曲创作的初学者，即使只会一点点乐器演奏的皮毛也大有裨益。我们不仅可以把自己脑海中的声音用乐器表现出来，还可以寻求新的和弦可能，这种尝试会让我们的写歌技巧更上一层楼。如果你不会演奏乐器，也不要畏难，因为钢琴与吉他的一些基本学习并没有你想象的那么难。我会提供一些掌握乐器技巧的方法。附录C中有一些笔者喜欢的相关资源。

吉他

吉他在词曲作者中颇受欢迎。因为吉他便于携带，并且在和声基础之外还能为歌曲奏出稳定的基础节拍点。我们无须买一把价格不菲的好吉他，二手吉他也可以。

开始学习原声吉他时，首先你要掌握一些基础的和弦。一旦你学会了这些和弦，就能很快学会演奏很多你喜欢的歌曲。你还会学到用扫弦的技巧弹奏和弦，甚至根据你想演奏的音乐风格，学到指弹的技法。弹奏时，播放一些你想模仿的音乐风格的唱片，跟随唱片一起演奏是一个非常好的方法，可以真正让律动变成音乐的一部

分，并有助于你在乐器上把律动表现出来。

　　笔者在上大学的时候开始接触吉他，发现自己可以用吉他轻松弹奏出各种节奏型的十分有节奏感的律动，而如果用钢琴就困难得多。仅仅学会了几个和弦就开始创作摇滚和乡村歌曲的律动，这极大拓宽了我的写作风格。

　　了解一些基础音乐理论（包括五度循环理论）知识有助于理解和弦如何相互融合以及和弦之间的关联，这对学习任何乐器都有好处。首先，仅仅几周的练习就能让你有机会用乐器表达自己的想法；其次，音乐理论可以支持旋律和歌词的写作，这会令你欢欣鼓舞，对创作的信心倍增。

　　考虑到词曲作者会用其他乐器来支持和提高写作与表演的效果，尤克里里和曼陀林是不错的吉他替代选择。变调夹是词曲作者用来改变吉他音调的工具，它可以在不改变演奏指法的前提下改变和弦的音调。笔者不建议你不分青红皂白地使用变调夹，你应该只在恰当的时候好好利用这个称手的小工具，它可以锻炼你使用还不熟悉的弦来创作或演奏其他歌曲。

钢琴

　　学习钢琴这门乐器，可能你只花了短短几个月的时间，就会对自己的弹奏能力感到惊讶。笔者认为，每个人至少都能学会一些为自己伴奏、辅助创作的钢琴基本技能。开始学习之前，请先暂停幻想，如果想尽早演奏你期望的风格作品，你需要踏实地学习一些基础知识。比如，如何用双手弹奏不同音调的三和弦，以及左手如何找准低音键位等，这些都是很有用的基础技能。对歌曲的动态结构进行深思熟虑的表达是我们需要培养的最重要的技能之一。如果你

对学习演奏当代和流行音乐风格感兴趣，那么你学习钢琴的方法将与演奏古典音乐的方法大相径庭。

声乐

在写作的时候唱得越大声，你就越可能成长为一个出色的歌手。将这种常规练习与声乐课程相结合，短短几个月就会看到明显的进步。与学习一门新乐器一样，重要的是找到一位了解你喜欢的音乐风格的老师。声乐老师会在课堂上教给你一些基本技巧，并带你进行练习。在练习的过程中老师还会详细阐释这些技巧和练习，包括如何利用声带的发声机制、呼吸与支撑的重要性以及听音练习等。一位具备丰富教学经验的声乐老师会帮助歌手采用一种适应其嗓音特点的发声技巧，使其发出更灵活、更有力量和更具持久耐力的声音。因此，学习之前有必要与你的老师先讨论声乐训练的目标，确定你要做哪些练习，以及需要花多长时间来实现这些目标，让老师充分了解你。

把你的经验教给我吧，老师！

如果你想写其他流派的歌曲，你需要知道这种流派用了怎样的节奏和和弦声位才产生了这样的音乐风格。找一首这个流派中你最喜欢的歌曲来反复聆听并学习演奏，这也是你学习创作的第一步。通过别人的帮助真正掌握演奏你想学习的流派的歌曲所使用的特定技术，这样可以让你进步得更快。如果你要寻找词曲创作老师，要先明确你最想学习演奏的音乐风格与类型。大多数音乐人喜欢的音乐类型都不是单一的或有针对性的，但如果要进行演奏、创作或演

唱等方面的实质性的学习，就需要寻找自己的定位并专攻某个流派或曲风。向老师展示几首歌曲，再和他沟通你希望在课程中获得的乐器技能。也可以询问老师最喜欢演奏什么流派，原因是什么。真相是，同样是专业的老师，我们可以从和你想学的曲风一致的老师那里学到更多你想获得的技能。毕竟，如果老师非常熟悉你喜爱的风格，就会产生更多的想法和找到有效的方法，持续地启发你的灵感，帮助你更快地学习。

如果你周围找不到一位擅长你想学的音乐风格的老师，你也可以探索远程上课。例如，也许你是某个乐队中的键盘手或吉他手的乐迷，那就试着联系他，看他是否愿意通过网络聊天工具教授几节课。最坏的情况是那个人拒绝了你，但是他可能乐意介绍一位愿意教的老师给你。如果你还是青少年，记得在网上联系他人前先和父母沟通一下，他们可以确保你们之间的互动是安全有效的。

另一个重要资源是你所在城市的学院或大学，很多音乐学院和大学都提供音乐课程或成人课程。

最后，可以在当地看几场演出。如果发现你喜欢的乐器演奏者，尝试上前告诉他们你正在寻找一位老师。他们可能愿意帮助你，或者认识可以帮助你的人。

要做多少练习？

学习演奏乐器，你付出多少努力就能得到多少回报。面对挑战，你花越多的时间练习就会得到越好的学习效果。

对于初学者来说，坚持每天30分钟的练习是必不可少的。对于有更高追求的音乐人来说，则需要更多的时间。如果你能做到保持专注，充分而又高效地攻克那些困难的技术，就会在短短一周内看

到进步。坚持每天持续练习半小时要比休息六天后一天连续练四个小时效果更好。这是因为我们的手指和大脑都是通过重复培养技能来学习的。

听即是练

听什么决定你会成为什么。与练习乐器一样重要的是聆听以有趣的方式演奏的器乐。我们听乐器演奏的过程既是听觉训练的过程，也是一个潜移默化影响手指技能的过程。如果不长期浸淫在听觉体验中，我们的音乐直觉就没有机会得到磨砺。所以，如果你想从事流行音乐相关工作，就需要多听。但是，你还要听爵士、布鲁斯等其他流派，广泛涉猎音乐风格会影响你对流行音乐的诠释或本能理解。随着你逐步涉猎更多元的音乐风格，你所表达的流行音乐也会受到多元风格的影响，这便是音乐人所稀缺的独特艺术品质的来源。你不是单纯地依葫芦画瓢，而是根据自己的经历和审美，用自己的理解来为艺术作品增色添彩。最后，试着每周听一张唱片。花点时间挖掘一些从没听过的歌手，特别是回到过去，听听那些对你喜欢的当代音乐人产生过影响的艺术家的作品。

加入乐队吧！

加入乐队可以让你在提高乐器演奏水平的同时全方位融入团队合作，获得乐趣。与乐队合作的过程会帮助我们了解自己的乐器如何与其他乐器合奏。要知道，用钢琴为歌手伴奏时的演奏法与独奏时有所不同。用钢琴和贝斯手合作时，弹奏方式又会不一样。乐器的演奏方式取决于当下的演出需求，乐队的合作经验会引导我们在

创作时也将这种大局观带入作品中。

让几个乐手聚在一起演奏也许并不难，但是要组建一支兴趣一致、志同道合，并且能在同一个房间里一起长时间工作的乐队可能就不那么容易。音乐人会经常凑在一起，即兴演奏，或在轻松聊天的过程中突发灵感进行合奏也是可能的，因此乐队的组成应是自发的，遵循自然而然的规律。当然，乐队也可以由一位核心人物或一群人特意组建，他们希望为自己的歌曲表达一种目标明确的愿景。但是，管理乐队是另一件艰难的事情，需要安排乐队成员的日程以及沟通和协调音乐想法，并且还要在后勤上花很多时间，比如协调时间和寻找排练场地等。这些琐事可能会占用创作音乐的时间，久而久之会极大消磨乐队成员的音乐热情。为了获得一些在小团队中演奏的经验，找一个在音乐想法上投缘、能一起交流一起创作音乐的伙伴，是一个很好的开始。你的伙伴可以是与你一起玩乐器的朋友，可以是每周在课堂上与你一起演奏的老师，也可以是你雇来一起排练和演出的人。从小处着手有助于我们瞄准最终目标：创作好的音乐。

作为词曲作者，我们想要创作出一首有完整乐队效果的作品。这就迫使我们去寻找合作伙伴来经常演练，以在创作时达到这种真切的乐队效果。如果听到我们的歌能按照我们在脑海中听到的方式来演奏，这可以算作一种激动人心的体验。可即使你真的有这个才能，也还是离不开乐队成员的配合演奏以及后期制作的编曲来弥补你在创作上的不足。一个能真正表演出歌曲灵魂的二人组比只会演奏谱面上的音符的五人乐队更可贵，因为没有什么比直击听众灵魂更有说服力。如果找不到一位与你志同道合的音乐人，不要灰心，换个思路——寻找一位能够以全新的方式启发你、为歌曲注入活力的伙伴。

　　现在开始，下决心去学习一门乐器。你可能曾经尝试，而且感到练习演奏技能的过程十分艰辛，其实，有这种感觉的并不只有你。有效的练习总归是个枯燥的过程，并非总是有趣。很多人一遇到困难就会轻言放弃，一遍又一遍地练习歌曲中简单的部分并不能称为练习，因为练习能轻松驾驭的技巧并不会让我们获得任何新的技能。优秀的音乐创作者除了拥有天赋，还要下定巨大的决心和付出辛苦的努力。动力往往来自你自己有多希望获得演奏一门乐器的能力。为自己设定合理的短期、长期目标，并严格依照计划执行。也可以与他人分享你的目标，在没有"退路"的情况下让更多人对自己起到监督作用。要记住，进步是起起伏伏的，也有可能在很长一段时间内看不到进步，但耐心坚持下去，终有一天会有显著的进步，从而达到质的飞跃。回顾过去短短三个月的专注练习，你会看到自己的技能有了显著的提高，你会为自己的持之以恒感到自豪。大胆地设定目标并为了实现它而努力练习，在这个过程中学到的技能将伴随你一生。毕竟，我从未听说有谁后悔学习一门乐器。

和他人分享你的音乐

　　快快脱"壳"而出——我说的"壳"是指你的客厅或房间！走出你的房间吧，去跟他人分享你的音乐。

　　组建乐队是与其他音乐人合作的最佳出路，但并不是一定要组建乐队才能找到与你一起创作的伙伴。在你所处的圈子，比如学校或者创意艺术团体、戏剧团体、创意写作团体，你都能认识很多对你的创作有帮助的伙伴。音乐人也会在演出后台等音乐场合经朋友介绍偶然认识一些志同道合的朋友。出乎意料的遇见方式总会摩擦出很多合作火花，一首歌曲的诞生很可能就来自你和朋友在一起随

意的乐器合奏，或者来自对我们想写的东西进行的有意识的深度探讨。很多人对创作感兴趣，无论是影视剧本、百老汇音乐剧、小说、诗歌，还是流行音乐。如果你不认识像你这样对写歌感兴趣的人，可以考虑与这些来自不同背景的人一起合作，他们可能会和你碰撞出意想不到的艺术火花。

关于合作，笔者的原则是：永远不要与无法在一起和谐相处三个小时的人合作。我总是与我的合作伙伴讨论我感兴趣的创作内容，无论是音乐流派或者风格，还是任何我认为有趣的话题。当然，我也会敞开心扉聆听合作伙伴的想法和意愿。分享一些好的歌词或音乐创意是互相建立信任、拉近彼此关系的良好开端，当然，也要看合作伙伴的意愿，可以灵活决定你们内心想要与对方分享的事情。

合作，是一种可以通过学习获得的技能。就艺术而言，有时两个独立的音乐人很可能一开始并不在同一频道，需要一段时间才能了解对方的创作理念。还是像笔者之前交代过的，如果你喜欢和对方在一起相处，那么相互理解的过程就会轻松愉悦，完全不会像纯粹的工作关系那样令人疲惫。

合作可以以任何让你们双方都感到舒适的方式进行。可以通过电子邮件、视频会议、短信或面对面的方式进行沟通。合作可能涉及几个人，也可能只有两个人。以笔者为例，在我和一位合作伙伴坐下来写歌之前，我喜欢先把自己的愿景表达清楚，比如希望歌曲的版权在作者之间平分。有时，我会将想法转化为实际歌词或音乐片段，有时则会采用我的合作伙伴的意见。还是用平分版权来举例，它迎合了歌曲创作这门艺术的自然形态 —— 创造力有时会涌现，有时则不会。当两个或更多人在同一个空间里朝着共同的目标努力时，谁又能说这些想法真正来自谁？

当合作者之间对歌曲创作思路有分歧时，必须要有人做出让

步。如果你恰好是让步的一方，这种情况确实会让你很难应对，但总会有办法。笔者曾遇到过这样的情况，当时我并不是很愿意采纳我的合作伙伴的创作思路。多年的阅历，使我学会了何时应对合作伙伴的意见做出让步，何时应主张自己的艺术想法。可以视情况而定，但要遵循一个核心的原则，即我们写的每一首歌都只是一首歌而已，它不是最后一首，也不是最好的一首。如果太执着于自己的歌曲，就容易从最初的创作想法上迷失，只有经过一年以上的时间冲刷，才能用更客观的眼光看待自己的作品。当然，这并不是说你每次都把决定权交给你的合作伙伴。只是，在某些情况下我们不要"戴着眼罩战斗"。还有一种特殊情况，有一位你并不熟悉却拥有更多技能，可以很好地弥补你的创作短板的合作伙伴，这时你必须选择无条件地信任他。多数时候，我们挑选合作者是凭感觉的，可能就是认为他能带来帮助，或者能为创作带来新的角度。

如果这段合作没能激发你写出满意的歌曲，就把它当作一段与其他人一起创作的经验。有时，这首歌不是那么好，但你们创作的过程很愉快，这也不失为一种收获。甚至你还会继续与这位合作伙伴一起创作，因为一起创作的行为本身也会激发你的创造力，让你写得更多，练习得更多，最终你也通过与他的合作找到了你认为很有力量的想法或声音。

成立一个写歌小组

如果你寻找一个可以分享歌曲并具有创意的小团队未果，你也可以试着自己创建写歌小组。许多人都对某种形式的创作感兴趣，如写作、戏剧、音乐或其他艺术形式。你可以先在你所在的学校或当地咖啡店做些推广和宣传，然后再选择一个熟悉的地方作为每月

小组活动的地点。让其他人加入你们，一起进行头脑风暴，讨论如何推广关于这个小组的消息。为成员创造一个安全的分享空间对建立小组非常重要，这也是毋庸置疑的。

如果你不擅长做小组组长，可以在第一次会议上请一位志愿者来领导小组内的分享和讨论。挑选志愿者时，你可以先让每位成员做自我介绍，让他们谈谈希望从这样的创作小组中学到什么。再经过讨论，看看谁曾经有参加其他小组的经历，让他们讲讲自己对上一个小组的评价。小组成员加入团队可能是希望众人对他的创作给予评价和反馈，也可能只是单纯地乐于分享自己的创作，汲取分享的快乐。但无论他们出于何种目的，都要鼓励每个人讲出他们加入小组的理由，并且提出他们期望的活动模式。

根据笔者的观察，如果小组活动的时长适度保持在一个半小时左右，会更有利于成员坚持参加活动。另外，限制小组成员见面的次数也有益于让大家坚持参与。人们更有可能坚持十二周内见面六次，也就是两周一次，切不可无规则、无计划、无组织地见面开会！

把创作歌曲当作事业

有时候很难断定是否能通过创作歌曲赚到钱。歌曲创作者多数时候是与他人分享自己的音乐，只不过有些是有偿的，有些是无偿的。歌曲创作者通常十分注重和坚持自己内心的想法，对于合作模式、酬劳等演出事务，每个人都有自己的底线和规则，也许有人感到满意，有人却无法认同。我们最擅长创作何种曲风的音乐，它最大的音乐特点是什么，都运用了什么技术，以及谁是我们音乐的受众群体等，这几个问题的答案需要我们花时间去探索，也许几年，

甚至几十年或更久。

这个行业在不断变化和发展，但词曲作者所做的一些工作依然可以归为以下几个大类。

为影视作品写歌

许多音乐人和乐队都会为影视作品编配部分或全套配乐，并收取相应的酬劳。但是接到这个工作之前，你需要调研影视内容与你创作的音乐类型是否相匹配。为了了解更多确切的要求，你还需要与电影或电视剧的音乐编导建立个人联系，联系方式你可以从电影或电视剧的片头片尾的演职人员表或网站上获取。如果你住在一个音乐行业蓬勃发展的城市，也许与工作人员建立联系并不难，但如果你住在其他地方，你可能需要依靠网络来建立这些联系。比如，你可以创建一个个人网站，让编导有方便的渠道去了解你的艺术，聆听你的音乐。这个方法能让忙碌的编导以最高效的方式获得你的信息，并且还能让他对你的音乐作品有全方位的了解。每年都有成百上千的新人歌手或词曲作者与编导接洽，希望自己的音乐被采用。要参与这场竞争，你需要和所有候选者一样，抱着相互尊重的态度并且要坚持下去，同时尽可能让编导方便地听到你的音乐。签约艺人通常比未签约的艺人更贵。如果你还没有与某个唱片公司或出版商签约，你可以很快就协议条款与他们达成一致，而且你签的条件可能会比大唱片公司的更便宜。要了解更多关于如何进入该行业的信息，你可以看看伯克利在线课程（Berklee Online），网址为 http://online.berklee.edu。你也可以在网上调研这项业务以及音乐业务的许多其他方面。以下是一些值得推荐的网站：

纳什维尔音乐创作人协会（NSAI），www.nashvillesongwriters.com

美国作曲家、作词家和出版商协会（ASCAP），www.ascap.com

美国广播音乐协会（BMI），www.bmi.com

美国作曲人协会，www.songwritersguild.com

为出版商写歌

出版公司负责与词曲作者签约并将他们推荐给需要的歌手。出版商与词曲作者协商签订合同，合同期限通常不超过三年，合同中还会包含更细小的条款，称为"选择性条款"。在包含"选择性条款"的合约履行的末期，出版商往往有权单方面决定是否继续与作者合作。具体条款取决于具体的合同，但通常情况下，出版商会保留作者在合同期内写的每首歌曲的部分或全部出版权。作为回报，出版商会向作者支付一笔费用，在歌曲开始赢利后出版商会逐渐将这笔成本收回。出版商回本的金额中也包含了诸如制作歌曲小样等业务的成本。一份合理的出版协议会敦促出版商将歌曲推荐给歌手，歌手听过小样后，就有可能产生录制的想法；还会敦促出版商主动寻找机会让歌曲与电影、电视和其他视觉媒体同步，并且帮助作者牵线搭桥找到有意愿的合作者。除此之外，出版商还要为词曲作者负担行政职责。

与音乐行业的其他职业一样，和出版商合作的工作机会往往从社交开始。结识当地或区域内的其他音乐人，将他们纳入自己的人脉网，这最终会为你打开一扇让更多人听到你音乐的大门。参加课程、与他人合作、去看演出、安排自己的演出等，哪怕只是让自己单纯地参与到音乐行业中，不要忽略以上任何一个机会，这些都是幸运之神光顾你的关键所在。

为视觉媒体写歌

很多场景都需要配乐，如包括视频、游戏、独立电影等在内的各种媒体。有条件在家庭工作室制作音乐素材的音乐人往往能有效地抓住这些机会，而这许多的机会大多又都通过推荐获得，因此在音乐行业内拓宽人脉是十分关键的。

从事这个行业一开始的路径都一样：尽可能多地抛头露脸。你永远不知道什么时候会遇到你事业上的贵人。所以，在这一切好运降临之前要做好准备和调研，事先厘清自己的音乐创作理念，以及梦想与哪位前辈音乐人合作，将这些问题事无巨细地考虑清楚，以便在和合作者沟通时能事半功倍。如果他们不知道你需要什么，就不知道怎样帮助你。有时，你也会成为某两位音乐人之间的"桥梁"，这种相互引荐可以帮你积攒人脉，同时也让你离目标更进一步。

唱片艺人

许多词曲作者喜欢自己演唱并录制自己的作品。在录音室里制作一张新唱片是一件令人兴奋的事，这个让人充满期待的过程本身可以让所有繁重的筹备工作都变得值得。大多数人一想到唱片艺人，都会想到在成千上万歌迷面前表演或签售音乐专辑的流行歌手和乐队。有人认为艺人的终极目标是签约唱片公司，而且一旦签约，艺人的星途就得到了保障。如果这种假设是成立的，那也几乎完全取决于艺人本身的才华和能力。但这种假设的一个问题在于，它是建立在一个过时的音乐行业模型上的，而且描述的只是极小部分拿着吉他追梦的艺人群体的故事。在今天的流行音乐产业，自主推广音

乐的意愿和好音乐一样重要，这也意味着我们必须身兼多职。短短一周内，我们要写作、表演、网络社交、预定演出场地、教学、撰写博客、写书、规划活动、做平面设计、调研市场并制订宣传计划等。同时，可能还需要做一份全职或兼职工作来赚取收入维持日常生活和开展艺术事业的开销。因此，想成为一名成功的唱片艺人，就要愿意承担所有的角色。大多数唱片艺人都没有签约，或者只签了小型唱片公司，有些艺人则只签了满足他们演出订票事务和管理需求的公司。唱片艺人当然会录一些歌，但他们的大部分时间还是花在了维持音乐录音之外的生活和工作上。

巡演艺人

一些词曲创作者会靠着表演别人的歌曲进行巡回演出，收入颇为不错。我们可能时不时穿插演唱一些原创歌曲，但此中最吸引人的还是歌手的表演天赋。公司商务活动、筹款活动、户外音乐会、节日音乐会、家庭音乐会和婚礼等，都是巡演艺人谋生的一些方式。如果你性格外向喜欢与人打交道，并且不论表演什么节目都很享受，也不介意大量演出计划，那么这可能是一个非常充实的营生。

百老汇和音乐剧

对于那些对戏剧音乐创作感兴趣并具备相关丰富知识的人来说，这是另一个潜在的发展途径。就像创作乡村音乐需要的不仅仅是音乐技能，还要熟悉拖拉机、卡车以及家长里短的故事一样，戏剧音乐创作需要该行业的专业技能。如果你真的热爱戏剧音乐，那么就会对为这个行业创作音乐充满热情。你的全情投入以及周围充满了

这个行业的从业者的氛围，都将指引你迅速积累这方面的必要技能。

要知道，大多数机会不会自己找上门，而是需要通过人脉寻找它们。在这个过程中，我们必须适时地为自己创造展现才华的机会。比如，我们可以向朋友毛遂自荐，在朋友举办的派对上表演，可能恰巧得到派对上的其他参与者的赏识，说不定就会受邀参加另一个活动。再比如，在书店举办的活动上，某位作者可能正在讲解自己一本关于社会正义的著作。如果我们的歌曲也恰好传达了类似的主题，我们可以向书店提议在活动之前或之后进行表演，以此吸引更多活动参与者，并为他们带来更加深刻的活动体验。作为艺人，我们需要不断思考如何抓住机会将自己的音乐呈现给更多人欣赏。很多时候，要打开思路，不要把自己的艺术灵魂局限在俱乐部和小酒吧中，让你的音乐能够适应更多元、更广阔的场合。

迈出第一步

想到有可能以自己的音乐为生，我们就会感到兴奋。维持生计的同时实现热爱的音乐梦想，这可能是每个音乐人共同的目标。但正如我们创作的音乐各不相同，实现目标的途径也各有不同。没有两个词曲作者会沿着相同的路线走向成功，因此，如果没有明确的发展蓝图，可能很难想出实现目标的方法。独立词曲作者相当于一位企业家，要负责创作、定义和营销自己的音乐。我们不仅在营销自己的音乐，也在营销自己；我们需要时间培养自己在行业丛林中开辟道路所需的意识和商业技能。

笔者在职业生涯的初期只是单纯地想通过写歌获得报酬。但很快我就明白，我不能直接走进唱片公司或音乐出版公司，把我的磁

带扔在 A&R[1] 的桌子上，然后希望自己能被发现。我必须想办法认识能够赏识我作品的对象。可笑的是，差不多二十年以后，这仍然是我作为词曲作者和艺人的日常工作。

那么，怎样才能结识赏识你技能的人？每个词曲作者和艺人的答案都独一无二，但是，你可以自己设定一些问题，将答案的范围缩小。让我们来看看如何定义自己拥有的技能和创作的音乐，以及如何将自己的技能和音乐与周围的音乐世界连接起来。

认清自己是谁

我们创作的音乐往往反映出我们生而为人看待世界的角度和方式。仔细盘点我们的歌曲所传达出来的情感，以及那些喜爱我们歌曲的听者的情感反馈，可以让我们了解自己到底是怎样的创作者。我曾经以为我的创作必须迎合当下的流行趋势。这种思路的问题在于，我没有让自己的作品与它们的受众群体自然而然地形成匹配关系，换句话说，我没有把我的作品风格指向某个喜欢我音乐的受众群体，而是让自己的歌曲去满足我所认为的任何人的期待，也就是所谓的"当下的潮流"。这不仅影响了我的创作，也影响了我演出的上座率，同时还令看我演出的受众人数随之减少。在不断遇到阻力之后，我终于意识到原因在于我并不喜欢自己创作的音乐和周围的社交圈子。最后，直到放弃满足别人对我的音乐的期待，我才开始让自己创作的歌曲逐渐蜕变成它们最该有的样子。

了解自己到底是怎样的创作者也是建立个人品牌的一个重要部分。我们的个人品牌包含我们的声音、形象以及一切能代表我们自

1 译注：英语"artist and repertoire"的缩写，中文翻译为"艺人与制作部"，指唱片公司中负责发掘、培训歌手或艺人的部门，多见于流行音乐业界。

身的属性或特点。个人品牌的建立让听众更容易与我们发生相关联的事务。如果想不断强化壮大自己的品牌就需要有专注的勇气。想让一部分人热爱你的音乐，同时就得接受另一部分人的厌恶以及其他人的完全无感。如果想定义你的歌曲，清楚你作为艺术创作者想表达什么，你需要在以下四个方面付出努力。

1. 写作

即使商演繁忙、分身乏术也要坚持写歌，这有助于我们清晰地认识到自己的职业定位，而且能在艺术创作方面得到成长，这一点至关重要。在写作过程中，经常性地试着从中选出三首让你感受强烈的歌曲，一首一首听，回想当初创作它们的点点滴滴。听完每首歌后，记几页日记，写一写是什么激发了这首歌的创意，可以写你想让听众从歌曲中获得怎样的信息，以及当你想到这首歌时产生了其他什么感觉和想法。写完之后，把日记放在一边，几天后再拿出来看。阅读你写的文字时，把所有好像捕捉到你的感觉和想法的词语、短语或句子标注出来。相信你最初的直觉，不要怀疑自己。

2. 表演

为你信任的两三个人现场播放或录制三首原创歌曲。他们可以是你的家人或朋友，甚至可以是你认识不久的人，前提是他们必须愿意并能够向你反馈他们对歌曲的感受。你可以协助他们用形容词描述他们的感受，参照网址 www.grammar.yourdictionary.com，给他们一个形容词列表，这样，他们就可以圈出适用的形容词。问问他们认为这首歌的主要信息是什么，以及他们认为什么样的人或者哪些人群可能与你的歌曲产生共鸣。这些信息有助于我们了解向听

众传递出什么样的个性和立场，还可以帮助描绘出我们的形象和音乐进一步发展的蓝图，并且指明前进的方向。

3. 与制作人合作

与可以编曲的制作人合作，他可以在改编范围内将你的作品变得更形象，使歌曲更加完整，让更多人听到，这是帮助我们更好地定义我们的音乐的好方法。录制歌曲的过程会迫使我们全方位地对音乐做出各种各样的决策，和制作人之间的优质合作也能够拓宽我们对音乐编配的理解。如果需要关于如何寻找制作人并与之合作的参考资料，请访问我的博客：www.songwritingtips.net。

4. 构建人脉关系网

我们作为词曲作者和艺人，大部分时间都花在与粉丝和音乐圈工作人员打交道或建立人脉上。我们在职业生涯早期建立的人脉可能会持久延续，为日后创造工作机会打下基石。无论走到哪里，不论参加什么活动，我们都会认识新人。如果我们更清楚自己的音乐类型及受众群体，就能更清楚自己在哪里才能遇见目标人群。因此，建立人脉的第一步是确定我们喜欢创作的音乐常在哪些场合播放。这些场合可能是某个场所，例如俱乐部，但也可能是书店、户外节庆活动或筹款活动。还有可能是一个与我们的音乐宣扬着相同理念的线上组织，与这样的组织建立联系就打开了一扇推广我们音乐的大门。因此，很多时候，人脉会不经意地起作用，水到渠成地带来机会。我们的人际网络带来的机遇往往是自然的。在与他人建立关系时，要用一种尊重的、积极的态度表明我们愿意在帮助自己的同时帮助他人，这样的态度会为我们打开隐形的机会之门。

　　最后的最后，尽情地享受这个用音乐表达自我的"旅程"。你会在这个旅程中不断学习和成长，每一天都有机会创作、录音、表演，并以意想不到的方式影响着他人。只要你愿意坚持，这个过程为你带来的回报将会是终生的，也会改变你生活的方方面面。最重要的是，每一天你都要竭尽所能做到最好。如果你致力于做到最好，你就有潜力以你独特的艺术深深地影响他人。

A. 术语汇编——乐理

降号（flat，♭）：符号，表示将基本音级降低半个音。

升号（sharp，♯）：符号，表示将基本音级升高半个音。

小节（bar）：指节拍的单位。音乐进行中，其强拍、弱拍总是有规律地循环出现，从一个强拍到下一个强拍之间的部分即称一小节。

每分钟拍数（beats per minute，简称bpm）：音乐的速度标记，每分钟的节拍数。

拍号（time signature）：一个符号，分子表示每个小节中的总拍数，分母表示每拍的音符时值。例如，$\frac{4}{4}$拍指以四分音符为一拍，每小节共有四拍。

非常用节拍/奇怪的拍子（odd meter）：不寻常的拍号，例如$\frac{7}{8}$、$\frac{9}{8}$或$\frac{11}{4}$。

强拍（downbeat）：小节中应着重的一个或几个音。

音阶（scale）：八度音程内的有序音符序列。

音高（pitch）：调性音阶中某一个音所处的位置。

音程（interval）：两个音符之间的距离。

音调（key）：简单说来，听上去感觉是歌曲音高最主要的主音与和弦。

三和弦（triad）：按照三度叠置关系组合起来的三个音，由下到上分别是根音、三音和五音。

借用和弦（borrowed chord）：歌曲调外的和弦。

和弦图表（chord chart）：标注了和声或明显的节奏区别的图表。

和弦进行（chord progression）：由几个和弦组成的一连串和弦组合。

和弦音（chord tone）：和弦内的音。

和弦声部（chord voicing）：和弦音按照上、中、下的顺序组成的横向乐句线条。

非自然音阶的（non-diatonic）：调外的和弦和音符。

自然音阶的/全音阶的（diatonic）：来自调内的音符，以及调内音组成的和弦。

主音（tonic）：音调的中心或结尾的解决音，也是调内音阶的第一个音。

属音（dominant）：调内音阶的第五个音。

下属音（subdominant）：调内音阶的第四个音。

邻音（neighbor note）：出现在和弦音上方或下方的自然音阶音符。

经过音（passing note）：快速出现在两个和弦音之间的音，使旋律更加连贯。

琶音（arpeggio）：从低到高或从高到低依次连续奏出的一串和弦音，可视为分解和弦的一种。

节奏（rhythm）：音的长短关系。

速度（tempo）：歌曲的速度。

乐句（musical phrase）：构成一首乐曲的基本结构单位。一段有始有终的旋律或和声组合。乐句就像语言文字中的句子一样，一个乐句结束时会有"一句话说完了"的感觉。

乐段（phrase）：一个完整的音乐片段，可以表达作品的完整乐思，常

由几个乐句构成。

弱起（pickup）：歌曲从弱拍或从强拍的弱位置开始。

总谱（score）：标注旋律、和声和编配的由多行谱表组成的乐谱。

五线谱（staff）：一种记谱法，通过在五根等距离的平行横线上标以音符和节奏来记载音乐。

练耳/听觉技能（ear training/aural skills）：音乐人仅通过听觉来识别音乐元素的技能，包括音高、音程、旋律、和弦和节奏等元素。

术语汇编——歌曲创作

旋律（melody）：我们演唱或听到的、由主奏乐器演奏的音符。

和声（harmony）：支持旋律发展的和弦，根据一定的法则、规律发声。

内部反复（internal repetition）：对歌词、旋律进行局部或全部重复。

和声对比（harmonic contrast）：改变我们演奏的和弦与和弦的进行，使新的歌曲段落听上去与之前有明显的差别。

前奏（introduction，简称intro）：介绍歌曲律动的歌曲部分，位于主歌之前，通常由主奏乐器演奏旋律动机。

主歌（verse）：歌曲中表达故事发展的歌曲部分。

预副歌（prechorus）：副歌出现之前的歌曲部分。预副歌可能起到为副歌"增加"动力的作用，负责交代副歌开始之前听众需要了解的内容情节；也可能用于在主歌和副歌之间给听众不一样的听觉体验，从而让音乐前后形成对比。

副歌（chorus）：歌曲中表达核心主题的段落，通常这个段落会点题或出现歌名。

桥段（bridge）：通常跟在第二段副歌之后的段落。桥段可以是纯旋

律，也可以包含歌词。桥段的律动可能是全新的，也可能是歌曲原本律动拆解而组成的律动。它的功能是在最后一段副歌之前为听众带来新鲜的听觉材料。

尾声（outro）：歌曲的结束部分或结尾，通常重述歌曲中最突出的律动和旋律动机。

主题或动机（motive or motif）：一段简短的旋律或歌词片段，赋予歌曲独特的声音或特征。

主歌/叠句（verse/refrain）：一种用单一叠句代替副歌的歌曲结构形式。

歌曲结构（song form）：主歌、预副歌、副歌、桥段等构成歌曲的各个部分的排序。

歌曲段落（song sections）：歌曲中清晰的各个组成部分，包括主歌、副歌、预副歌、桥段等。

歌曲框架（song skeleton）：构成歌曲的旋律、和声和歌词，不包括编曲或制作创意。

时态（tense）：歌词中表示动作发生的时间状态，比如现在、过去和将来。保持歌词中的时态与歌曲主人公发生动作产生的"时间"相匹配，对听众理解歌词叙述的故事大有帮助。

隐喻（metaphor）：用一种事物暗喻另一种事物，例如"香脆的对话"或"疲倦的话语"。

感官写作（sensory writing）：通过对味觉、触觉、视觉、听觉、嗅觉和动作进行记录写成的描述性日记。

B. 歌曲示例

演唱者	歌名	词曲作者
Sara Bareilles（莎拉·巴莱勒斯）	Love Song	Sara Bareilles
	Basket Case	Sara Bareilles
Beyoncé（碧昂丝）	If I Were a Boy	BC Jean、Toby Cad
B.o.B.	Airplanes	B.o.B.、Kinetics & One Love、Alex da Kid、DJ Frank E、Christine Dominguez
Rascal Flatts（流氓弗拉德乐队）	Life Is a Highway	Tom Cochrane
The Guess Who（猜猜是谁乐队）	American Woman	Randy Bachman、Burton Cummings、Garry Peterson、Jim Kale
Calvin Harris（加尔文·哈里斯）	Summer	Calvin Harris
	Feel So Close	Calvin Harris
Michael Jackson（迈克尔·杰克逊）	Bad	Michael Jackson
Avril Lavigne（艾薇儿·拉维尼）	I'm with You	Avril Lavigne、Lauren Christy、Scott Spock、Graham Edwards
Cyndi Lauper（辛迪·劳帕）	Time After Time	Cyndi Lauper, Rob Hyman
John Legend（约翰·传奇）	All of Me	John Legend and Toby Gad
	Ordinary People	John Legend and will.i.am
John Mayer（约翰·梅尔）	Daughters	John Mayer
	Gravity	John Mayer
	Your Body Is a Wonderland	John Mayer
	Say	John Mayer

演唱者	歌名	词曲作者
Paramore （帕拉摩尔乐队）	Decode	Hayley Williams、Josh Farro、Taylor York
Katy Perry （凯蒂·佩里）	Unconditionally	Katy Perry、Dr. Luke、Max Martin、Cirkut
	Firework	Katy Perry、Mikkel S. Eriksen、Tor Erik Hermansen、Sandy Vee、Ester Dean
	Dark Horse	Katy Perry、Juicy J、Max Martin、Cirkut、Dr. Luke、Sarah Hudson
Rihanna （蕾哈娜）	Unfaithful	Shaffer "Ne-Yo" Smith、Mikkel S. Eriksen、Tor Erik Hermansen
	Take a Bow	Shaffer "Ne-Yo" Smith、Mikkel S. Eriksen、Tor Erik Hermansen
Ed Sheeran （艾德·希兰）	Sing	Ed Sheeran、Pharrell Williams
	Give Me Love	Ed Sheeran、Jake Gosling、Chris Leonard
Taylor Swift （泰勒·斯威夫特）	Red	Taylor Swift
	22	Taylor Swift、Max Martin、Shellback
Carrie Underwood （凯莉·安德伍德）	Good Girl	Carrie Underwood、Ashley Gorley、Chris DeStefano
	Before He Cheats	Chris Tompkins、Josh Kear

C. 词曲作者资源库

网络

关于歌曲创作技能和业务的文章和视频教程（安德莉亚·斯托尔佩编著）：www. songwritingtips.net

美国作曲家、作词家和出版商协会（ASCAP）：www.ascap.com

美国广播音乐协会（BMI）：www.bmi.com

纳什维尔音乐创作人协会（NSAI）：www.nashvillesongwriters.com

美国作曲人协会（SGA）：www.songwritersguild.com

独立音乐出版商协会（AIMP）：www.aimp.org

帕特·帕蒂森个人网站：www.patpattison.com

伯克利在线：online.berklee.edu

独立 A&R 公司——Taxi：www.taxi.com

物品写作[1]、散文和诗歌论坛：www.objectwriting.com

索尼克艺术制作公司网站：www.sonicartproductions.com

SongWork——歌曲创作教育网站，访问者可以无限制地观看史蒂夫·塞斯金（Steve Seskin）、帕特·帕蒂森、安德莉亚·斯托尔佩、史蒂夫·莱斯利（Steve Leslie）、吉米·卡库里斯和邦妮·海斯（Bonnie Hayes）等全美知名教师的视频讲座：www.songwork.com

书籍

歌曲创作——

《伯克利音乐理论》（*Berklee Music Theory*），保罗·施梅林（Paul

1 译注："物品写作"指在限定时间内围绕某个选定的物品利用味觉、触觉、视觉、听觉、嗅觉、身体、动作七个感官进行的写作。

Schmeling）著，伯克利出版社，2005 年。

《歌曲创作的技能和业务》（*The Craft and Business of Songwriting*），约翰·卜拉希尼（John Braheny）著，作家文摘书籍出版社（Writer's Digest Books），2006 年。

《无边界歌曲创作：寻找你声音的歌词写作练习》（*Songwriting Without Boundaries: Lyric Writing Exercises for Finding Your Voice*），帕特·帕蒂森著，作家文摘书籍出版社，2011 年。

《写出更好的歌词》（*Writing Better Lyrics*），帕特·帕蒂森著，作家文摘书籍出版社，2009 年。

《歌曲创作：押韵基本指南》，帕特·帕蒂森著，第 2 版，波士顿：伯克利出版社，2014 年。

《流行歌词写作》（*Popular Lyric Writing*），安德莉亚·斯托尔佩著，波士顿：伯克利出版社，2007 年。

声乐——

杰弗里·艾伦（Jeffrey Allen）所著多部著作。

《你的歌声》（*Your Singing Voice*），珍妮·加涅（Jeannie Gagné）著，波士顿：伯克利出版社，2012 年。

《当代歌手》（*The Contemporary Singer*），安妮·佩卡姆（Anne Peckham）著，第 2 版，波士顿：伯克利出版社，2010 年。

钢琴/键盘——

马克·哈里森（Mark Harrison）所著多部著作。www.harrisonmusic.com

《键盘速成》（*Instant Keyboard*），保罗·施梅林（Paul Schmeling）和戴夫·利米纳（Dave Limina）著，波士顿：伯克利出版社，2002 年。

《伯克利练习法：键盘》（*The Berklee Practice Method: Keyboard*），保罗·施梅林和罗素·霍夫曼（Russell Hoffmann）著，波士顿：伯克利出版社，2001 年。

吉他——

《伯克利练习法：吉他》（*The Berklee Practice Method: Guitar*），拉里·拜恩（Larry Baione）著，波士顿：伯克利出版社，2001 年。

《吉他速成》（*Instant Guitar*），藤田智（Tomo Fujita）著，波士顿：伯克利出版社，2002 年。

《伯克利吉他基础》（*Berklee Basic Guitar*）系列丛书，威廉·莱维特（William Leavitt）著，波士顿：伯克利出版社，1986 年。

《用现代方法弹奏吉他（第一部）》（*A Modern Method for Guitar Vol. 1*），拉里·拜恩著，波士顿：伯克利出版社，2014 年。配合拉里·拜恩的在线教学视频。

《伯克利摇滚吉他和弦词典》（*Berklee Rock Guitar Chord Dictionary*），里克·佩卡姆（Rick Peckham）著，波士顿：伯克利出版社，2010 年。